世界名畫家全集

蒙德利安 P.MONDRIAN

何政廣◉主編

藝術家出版社

幾何抽象畫大師

蒙德利安
P. MONDRIAN

何政廣◉主編

藝術家出版社

目　錄

前言

　　荷蘭美術史上的三大畫家，是十七世紀的林布蘭特，十九世紀的梵谷，二十世紀的蒙德利安。但是在蒙德利安去世的一九四四年，他的出生地僅有少數人瞭解他的藝術，荷蘭的美術館僅有十二件蒙德利安的作品，其中兩件是購入的，十件則是捐贈的。不過隨著蒙德利安的藝術地位後來逐漸受到重視，被譽爲二十世紀少數擁有重要地位的畫家，荷蘭的美術館也開始重金購藏他的畫作，海牙市立美術館目前就收藏有他的油畫與素描達二百五十件之多。近年來世界各地重要美術館先後舉行有關蒙德利安回顧展，追索他藝術進展的腳步，更加肯定他的重要性與作品的價值。

　　蒙德利安（Piet Mondrian 1872－1944）出生在荷蘭的阿姆爾弗特，曾在海牙、鹿特丹、羅倫、巴黎和倫敦等十多處地方居住作畫，晚年移居紐約，大幅擴展創作領域，對建築、工藝和設計產生很大影響。蒙德利安是幾何抽象畫派的先驅。與德士堡等組織「風格派」，提倡自己的藝術論「新造型主義」。認爲藝術應根本脫離自然的外在形式，以表現抽象精神爲目的，追求人與神統一的絕對境界。亦即今日我們熟知的「純粹抽象」。蒙德利安早年畫過寫實的人物和風景，後來逐漸從樹木的形態簡化成水平與垂直線的純粹抽象構成，從內省的深刻觀感與洞察裡，創造普遍的現象秩序與均衡之美。他崇拜直線美，主張透過直角可以靜觀萬物內部的安寧。

　　爲了主編本書，一九九六年十月我專程到荷蘭阿姆斯特丹、海牙和奧杜羅等地之美術館蒐集資料，沿途我從車窗眺望荷蘭低地國的地平線與運河、道路直角交會的形狀，還有行道樹和地平線上的草原村景，光影閃動的景象，非常類似新造型主義感覺，而這種視覺上的聯想，更可體會出蒙德利安所主張的「住居——街道——都市」調和統一的構想，以及其藝術作品企圖表達的精神。一如他最後傑作〈百老匯爵士樂〉（一九四三年作，紐約現代美術館藏），把他生活在紐約百老匯街和他對爵士樂的感覺，譜成完美的色面域與色帶的韻律構成，確屬生命力造型的真正表現。

寫於藝術家雜誌社

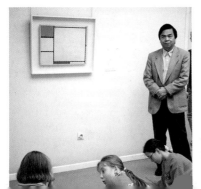

荷蘭奧杜羅庫拉穆勒美術館陳列的蒙德利安油畫，學生正在畫前寫鑑賞報告。

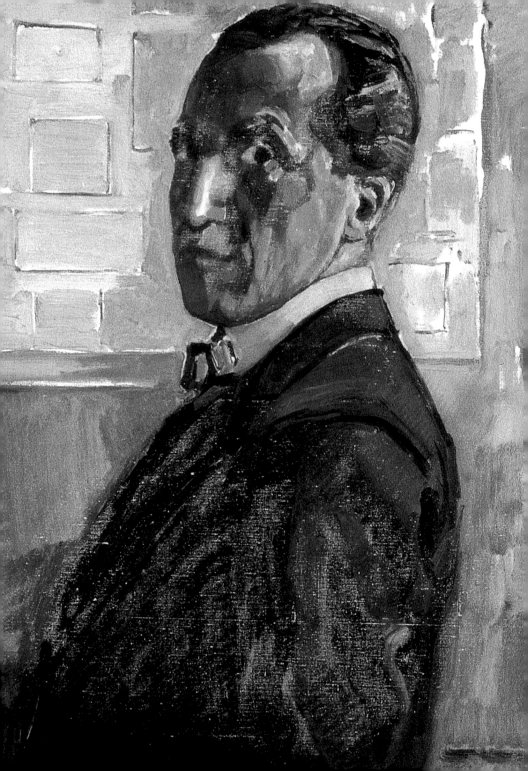

幾何抽象藝術大師：
蒙德利安的藝術生涯

「如果我們不能釋放我們自己，

我們可以釋放我們的視覺。」

——蒙德利安‧1942

　　二十世紀幾何抽象藝術大師——皮特‧蒙德利安（Piet Mondrian, 1872～1944）藉由繪畫的基本元素，結合了幾何圖形的排列，建立其獨樹一幟的新造型主義藝術。

　　新造型主義以垂直和水平線的交錯構成了富有節奏性的畫面，並以原色的方形相配，使形式與色彩達到最單純的境界。在蒙德利安的視覺世界裡，唯有此種抽象的幾何形式才能表現自然本身，讓觀者看到真實的本質，這就是造型藝術的責任。而這個責任的實踐則是引領我們釋放我們的視覺，去發現真實的本質，透過視覺上所顯示出來的力量來淨化人類心靈和啟迪人性，進而去追求人類和諧的生活，除去社會中不平等的悲劇，這即是蒙德利安藝術的崇高目標。

　　在蒙德利安的筆下，多變的自然景象被帶領到有限的造型表現。這種方式乍看之下似乎很呆板，然而個中的變化卻

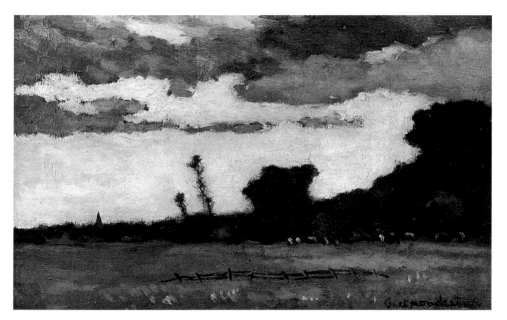

黃昏　1890年　油畫　26.7×43.2cm　紐約私人藏

無窮無盡。直線與顏色組合成大大小小不同的方格產生富有
音樂性的畫面。這代表了垂直與水平之間、張力與和諧之
間、正負和陰陽之間所領略出來的宇宙基本特質，並藉著新
造型主義的原則去建立未來人類的新藝術與新世界。

　　基於這個理想，蒙德利安選擇了畫家與藝術家爲其終生
的道路。他的繪畫生涯從起初的傳統寫實，經歷過了立體派
和新造型主義，到最後大放異彩的明亮畫風，都是他忍受了
困厄孤獨、巔沛流離，鎮靜耐心、毫不妥協地勇往直前，並
忠於畢生永遠精進的精神所發展出來的藝術之途。

　　蒙德利安從經驗中所創作的當代藝術，爲我們架構了現
代與未來的橋樑，他的繪畫藝術乃是人類性靈通向和諧世界
的一道曙光。

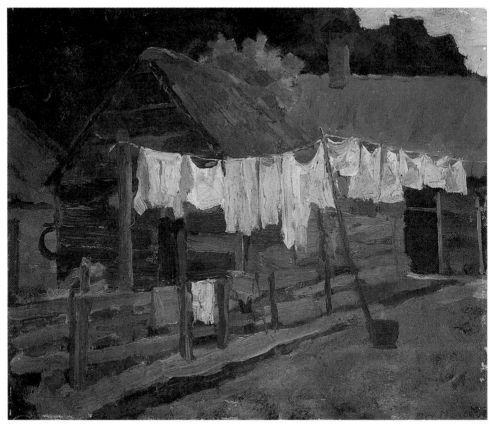

晒衣的農家　1895年　油畫　31.5×37.5cm　海牙市立美術館藏

立下畫家的終生志向

　　一八七二年三月七日，皮特・蒙德利安出生於荷蘭中部阿姆爾弗特（Amersfoort）的一個清教徒家庭，身為家中長男，排行第二。父親皮特爾・康乃爾斯・蒙德利安（Pie-ter Cornelis Mondriaan, 1839－1915）是一位虔誠的喀爾文教派信徒，並與宗教改革家庫柏（Abraham Kuyper）往來頻繁。他也是當地的一位小學校長，而且是一個有天分的業餘藝術家。他的父親對於藝術的熱中與創作，直接地帶給了

有水道的風景　1895年　水彩畫畫紙　49×66cm　海牙市立美術館藏

蒙德利安在藝術上的啓蒙，而信仰的背景與良好的家庭教育
使蒙德利安的藝術昇華，並追求絕對的觀察和純粹的思考。

　　一八八〇年蒙德利安八歲時，他們全家搬到了荷、德邊
界的溫特蘇黎捷克（Wintenswijk），皮爾特被派任爲當地
一所基督教學校校長，蒙德利安在此地完成了他的學業，並
立下日後成爲畫家的終生志向。然而其家人認爲如此的決定
過於冒險，因爲畫家是一個較不穩定的行業，於是堅持蒙德
利安必須先取得繪畫教師資格，作爲生活的後援。自此他開
始努力地準備此項資格考試，並得到父親與叔父福爾茲

池畔　1897～1898年
水彩畫畫紙 64×47cm
海牙市立美術館藏

（Frits Mondriaan, 1853－1932）的協助。福爾茲是一位專
業的藝術家，是威廉‧馬瑞斯（Willem Maris）的學生也
是海牙畫派（Hauge School）的追隨者。

　　一八八九年，蒙德利安順利地取得小學繪畫教師證書
（Acte Tekenen L. O.），他正值十七歲；三年後又拿到中
學教學資格（Acte Tekenen M. O.）。現在他已達到了家
人的要求，開始步向藝術之途的開端。首先他在鄰村的魏伯

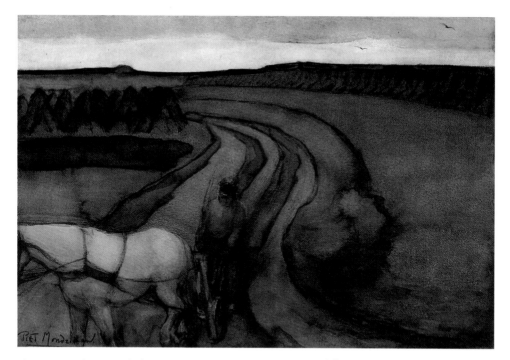

耕作　1898年　水彩畫畫紙　54.5×78.7cm　海牙市立美術館藏

弗爾特（Ueberfeldt）門下修課，他是一位相當年老而且非
常傳統的畫家。這時候的荷蘭正處於十九世紀末海牙畫派的
寫實主義之風，而此畫派乃承襲於法國的巴比松（以米勒爲
代表）路線。所以蒙德利安此時的作品也自叔父那兒得到了
寫實浪漫風格的真傳。例如他在十八歲時繪作的〈黃昏〉將傍
晚黃昏的天際表現得栩栩如生，畫面充滿一天即將結束的田
園意境。這幅畫對蒙德利安來說尚未顯露這位天才畫家的真
正才華，但卻是一個繪畫描寫技巧的考驗與起點。

圖見11頁

　　此刻的蒙德利安了解到他必須離鄉更遠，爲自己深入的
學習選擇一個最好的學校。一八九二年秋天，他來到了阿姆
斯特丹，進入了由奧古斯都（August Allebe）所主持的國

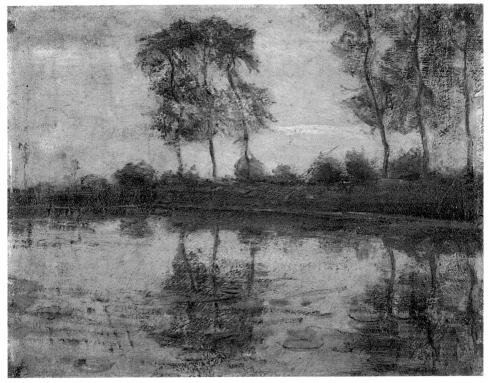

萊茵河畔之樹　1898年　油畫畫布　25×32cm　海牙市立美術館藏

立藝術學院（The National Academy of Art）就讀，展開
了他學院派的正式訓練以及繪畫生涯的第一個時期。

揭開畫家生涯的序幕

　　奧古斯都在繪畫教學上維持著高水準的品質與要求，他
堅持細膩的觀察，必須忠於所見，並培養新一代藝術家要具
備舊畫派的深度知識，與古代經典作品中的色彩與構圖技
巧。蒙德利安便在此時練就了良好的寫實功力。求學期間，
他加入了烏特列支（Utrecht）的「愛藝社」（Kunstliefde
Society），一八九三年在此，第一次公開地展覽了他的作

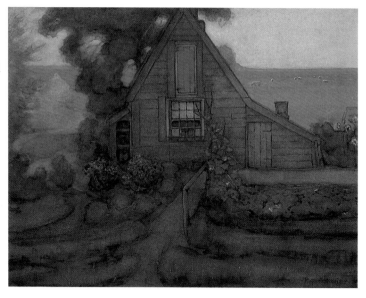

阿布卡特的小屋
1898～1900年
水彩畫畫紙
45.5×58.5cm
海牙市立美術館藏

品。翌年他開始在學校夜間修課直到一八九六年修畢，同時
他並參加了阿姆斯特丹的兩個藝術家畫會（Arti et Amici-
tiae 和 St. Lucas），之後並分別於一八九七和九八在兩處
展出。一八九九年他曾受委任爲當地某一運河上的一所房子
作畫於天花板，顯示了他不羈的才華開始爲大衆所公認。一
九○三年，剛滿三十一歲的蒙德利安以〈靜物〉（Still Life）
一作在藝術家畫會（Arti et Amicitiae）獲獎（Willink van
Collen Prize）。這個獎更激勵了他奮力揭開終生爲專業畫
家的序幕。

　　往後的幾年裡，蒙德利安致力於風景畫的寫生。風景畫
是他第一個時期的繪畫主題，爲尋求更多的作畫題材，他經
常更換居所。他走訪了阿姆斯特丹的外圍地區，並沿著萊茵
河和阿姆斯特（Amstel）作了一系列的畫作，荷蘭北部的
歐里村（Village of Oele）和日蘭德（Zeeland）更是他風
景寫生的重要之區。例如他在第一次世界大戰中返回荷蘭期

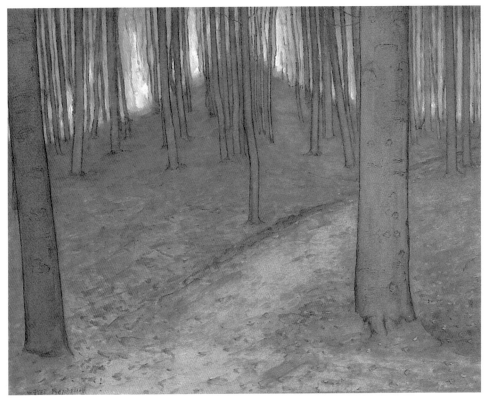

森林　1898～1900年　水彩畫畫紙　45.3×56.7cm　海牙市立美術館藏

間，曾繪畫了日蘭德風景的大量作品。田園、耕地、運河、
風車、樹林與鬱金香都是他的畫作主題，也是他對於荷蘭人
與海爭地所創造的人爲景觀之忠實寫照。蒙德利安初期的作
品仍舊充滿著十七世紀荷蘭繪畫的傳統風格與精神，並開始
受到了象徵主義、印象主義及表現主義的影響，已懂得在畫
作中做整體性的構圖，尋求心靈深刻的表達。構圖已成爲他
自我訓練的一部份，那似乎是他個人天生的需求，雖然此際
嚴謹的構圖方式仍具有傳統的味道，但是在同儕中蒙德利安
已漸漸獨樹一格。

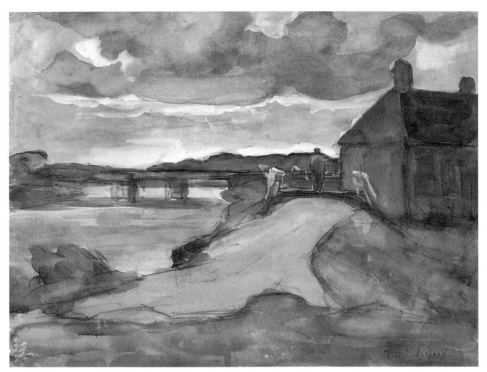

有橋與農夫的風景　1898〜1899年　水彩畫畫紙　41×56cm　海牙市立美術館藏

圖見28頁　　　　　　一九〇〇年〈萊茵河上之屋〉（House on the Gein）為蒙德利安此段時期的典型之作。他揮灑豪放的筆觸，直接描繪主題的生動景象；色調與結構仍可見海牙畫派的影子，以及荷蘭印象派大師布里特尼（George Hendrick Breitner）的影響。恣意雜陳的色彩筆調造成了視覺混合的反映影像，宛如莫内筆下的水中倒影，畫面結構平穩，氣氛安寧。在當時的荷蘭這種繪畫嘗試，蒙德利安可算是首屈一指，也是他開始身為一個畫家的早期成就。

圖見35頁　　　　　〈萊茵河上之樹〉（Trees on the Gein, 1902−1905）畫

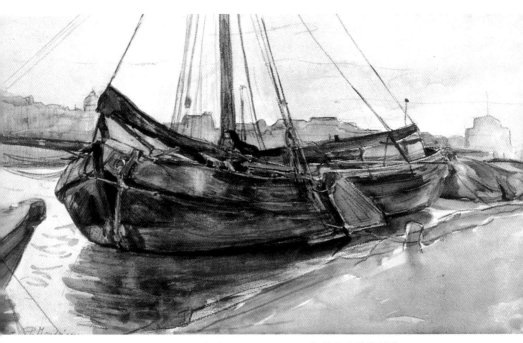

停泊的帆船　1898～1899年　水彩畫畫紙　33×55cm　海牙市立美術館藏

船　1898～1899年　鉛筆畫畫紙　11.3×31.9cm　海牙市立美術館藏

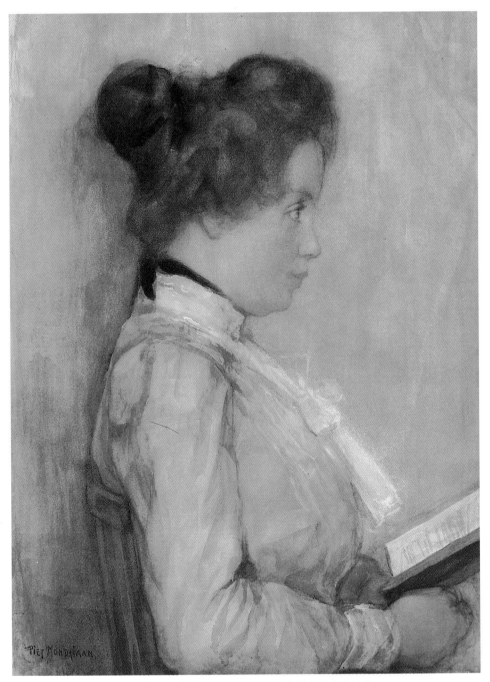

女士畫像　1898～1900年　水彩畫畫紙　89×50cm　海牙市立美術館藏

作中的樹，以稀鬆與快速的筆法，寫實地描繪出來；同時地，蒙德利安使用了樹在水中的倒影，獲得律動感與真實的構圖，並充滿朦朧的美感。地平線與樹幹造成建築式垂直交錯的結構使畫面具有穩定感，水中倒影減緩了建築式結構的強烈味道，並讓觀者有海市蜃樓的感覺。這點已顯示了蒙德利安在形式上開始突破十九世紀的傳統風格。

此外，一九〇五或一九〇六年的〈風車〉（Windmill）也是此期的代表，而風車亦是他最感興趣的主題之一。地平線上的風車背著黃昏映出輪廓，宛如一道垂直線與地平線相交構成平穩的畫面。多變化的光影描繪得扣人心弦，與大地連成一片，充滿著寧靜的氣息。蒙德利安細心觀察事物的能力與追求畫面的平衡和諧從此作即可反映得知，也透露著與未來現代作品的關聯。

蒙德利安此類的傳統繪畫風格到了一九〇七年因為受到象徵主義的影響，而開始在色彩的運用上產生變革。〈紅雲〉

圖見49頁

圖見69頁

村莊景色　1898年　油畫畫布　31×38.5cm　海牙市立美術館藏

（The Red Cloud）作於一九〇七年，可謂蒙德利安早期荷蘭傳統繪畫風格的句點。這幅畫似乎為他的畫作注入了新血，成功地將自己從海牙畫派蛻變出來，並與當時歐洲所盛行的表現主義、野獸派匯流在一起，開始強調顏色的重要性。〈紅雲〉捕捉了自然現象中壯觀的一刻：在空曠的綠野上和明亮的藍天裡，那朵天外飛來一筆的紅雲牽動了觀者的情緒，主導平衡了整個畫面。蒙德利安在此發現不光是靠形式結構，顏色也可以達到畫面的平衡力量；他擴展了追求平衡與構圖的界線，未來現代風格的潛在因子已開始孕育而出。

23

農家前的兩個婦人與孩子　1898～1900年　油畫畫布　33.5×45cm　海牙市立美術館藏

　　一九○八年蒙德利安第一次到日蘭德（Zeeland），住在威爾契蘭（Walcheren）的坦堡（Domburg）。這裡是荷蘭藝術家的度假勝地，在此他結識了圖洛普（Jan Toorop）和史路之特（Jan Sluijter）。圖洛普是荷蘭新印象派的代表，而史路之特則為主張新生代畫家脫離海牙畫派的領導者。由於和他們的接觸，蒙德利安突破到更廣的遠景。他接受新的技巧改變了作畫的方式，對於所見真實的定義也改觀了，而這個改觀即是：存在於自然裡的力量與人類的感覺和思考是相互關聯的。

　　一九○八年所作的〈歐里近處的樹林〉（The Woods 圖見84頁

二朵菊花　1900年
油畫紙板
45×33.5cm
海牙市立美術館藏

near Oele）即為這個突破時期的典型之作。藉由嚴密的構圖形式和二度空間的處理，呈現出自然林間肅靜的一刻，其用色、筆法和節奏，明顯受到了二十世紀早期外來畫派的影響，著重於線條和色彩的加強，紫、橙、黃、藍的顏色令人聯想到挪威表現主義畫家孟克（Edvard Munch）以及野獸派的風格。他集結了梵谷的色彩表現與秀拉的系統筆法呈現

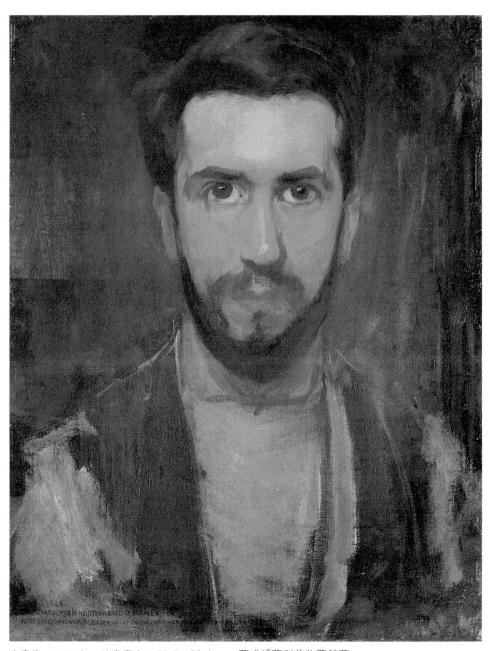

自畫像　1900年　油畫畫布　50.5×39.4cm　華盛頓菲利普收藏館藏

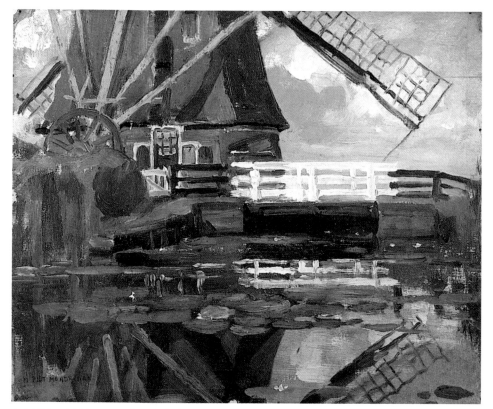

水上風車　1900～1904年　油畫畫布　30.2×38.1cm　紐約現代美術館藏

圖見 82 頁

明亮的畫面與嚴謹的形式。此外，在視覺的張力和廣度上也有改變，其水平線的擴展便是一個新的發展，可從「樹」與「風車」的兩大主題作品中看出。例如〈紅樹〉（The Red Tree）中畫樹的筆法與用色明顯地受到梵谷的影響，自然顏色的範疇已被減低至紅、藍色的對比，象徵著明朗與晦暗的平衡。在形式上也大不相同：用線條畫出樹的平面形象，取代過去寫實的方式，並用深藍色來加強陰影部份作出立體效果；這亦是將三度空間轉化成二度空間的語言。紅色與藍色不僅用來描繪，還具有象徵與喚起的意義。在此，物象與

花前少女　1900～1901年　油畫畫布　53×44cm　海牙市立美術館藏

卡夫附近的水道　1901～1902年　油畫畫布　23.5×37.5cm　海牙市立美術館藏

　　藍色打破這片平面的張力，並以紫藍色的背景作爲對比。蒙德利安已開始將真實的觀察轉換成不朽的視覺現象，日後更發展成爲富有節奏變化的抽象結構。

　　大約在這個時期，蒙德利安開始對通神論（Theosophy）產生興趣，並在一九○九年五月二十五日正式加入了「荷蘭通神論者協會」（The Netherlands Theosophical Society）。此協會的神祕教義使得在藝術的理解上具有神祕與象徵意義，引人注目。這也區隔了蒙德利安素來與父母所信仰的清教徒束正教。過去他傳承了清教徒在中世紀對於世界的觀點：我們所見的物象即爲「真實的真正視覺」，是來自於造物者的自然創造，所以畫家必須忠實描繪所見到的景象。但是現在他受到了通神論的影響，新柏拉圖主義和多

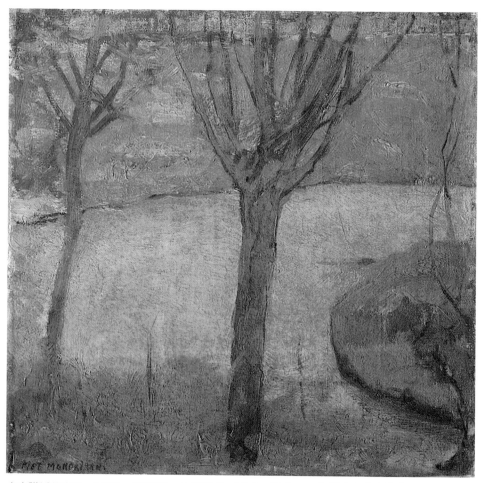

卡夫附近的水道　1901～1902年　油畫畫布　23.5×28.5cm　海牙市立美術館藏

神論思想，使得蒙德利安企圖去發現他自己，並思考世界的
奧祕和人類存在的價值。通神論者認為，過去藝術家追求的
「真實」早已被自然的獨斷形式所蒙蔽或破壞，他們應避免
短暫的現象而尋求真正的根本，所以藝術應該完全脫離自然
的外在形式，追求人與神的絕對境界。此外，通神論者又伴
隨著十六世紀時喀爾文教派反對崇拜偶像的浪潮，視一切事

有石膏像的靜物　1902年　油畫　73.5×61.5cm　佛羅寧根市立美術館藏

真理御言　油畫畫布　150×250cm　溫特蘇黎捷克私人藏
男性裸體像　油畫　100×60cm　海牙市立美術館藏　（右下圖）

物形式的再造（如聖者的雕像）爲褻瀆與敗壞。這也指出蒙
德利安成爲一個藝術家的新方向：基於對物象的喜愛應遵循
純粹形式的法則，由此反映出來的物象形式應爲非物象的藝
術；此藝術不在於使物象有其固有的外貌。這即是新抽象藝
術的起步，日後新造型主義（Néo-Plasticism）的主張——
抽象是藝術的目的。

　　一九〇九年蒙德利安在阿姆斯特丹市立美術館與斯伯爾
（Cornelis Spoor）及史路之特共同展出回顧作品。這個展
覽相當地成功，蒙德利安自此被公認爲荷蘭傑出新藝術家之
一。次年，他成爲聖路卡斯陪審團畫會（St. Lucas Jury）
的全職團員，其作品在春季時被此團體展出，雖然在當時曾
遭受一些新聞輿論的批評，但是他卻更進一步地建立了他的
聲譽。同年秋季，他成爲「現代藝術圈」（Modern Art
Circle）的創始委員之一。這是一個由基克特（Conrad

萊茵河上之樹　1902～1905年　油畫　31.1×34.9cm　海牙市立美術館藏

圖見 112 頁

Kickert）所構思的一個前衛藝術團體，自此蒙德利安也成爲荷蘭新藝術領導者之一。

　　一九一一年的〈紅磨坊〉（Red Mill）顯示了蒙德利安的作品，在通神論的啓蒙下已樹立了新的方向：簡潔的形式與強烈凝聚的對比色，這是通神論中人類的單一性與自然的相互暗喻。他開始強調對人類的看法，似人形的紅磨坊也許可以反應這個思想。這點使他脫離了野獸派，從此他的強烈用

萊茵河畔　1902～1904年　油畫畫布　54×63cm　海牙市立美術館藏

色與激烈筆觸不再是個人情緒，而形式的強調也甚過於顏
色。這個轉變在另一幅〈薑瓶與靜物·一號〉（ Still Life
with Gingerport, I ）也得到了證明，畫作中央的薑瓶主導
了整體結構。

圖見114頁

　　蒙德利安在一九一一年首次送交第一幅畫至巴黎春季獨
立沙龍展出。同年「現代藝術圈」在十月和十一月舉辦了一
次國際藝術展，其目的在於加譽保羅·塞尚，並集結當代巴
黎與阿姆斯特丹最前衛的藝術家共同展出，其中包括了著名
的立體派繪畫代表畢卡索和勃拉克。蒙德利安首次看到了百
聞不如一見的立體派原作，給予他重大的影響。他的繪畫生

威士貝塞特河；夕暮　1902～1903年　水彩、蠟筆畫畫紙　55×65.7cm　海牙市立美術館藏

涯此時可說是邁入了第二個時期：立體主義。

立體派風格的轉移與延伸

　　受到了立體派的衝擊，蒙德利安決定離開阿姆斯特丹，在一九一一年十二月來到了巴黎。

　　巴黎期間他仍同時在「現代藝術圈」與獨立沙龍展出。為表明他在繪畫上的新里程，他簡化了舊名拼音從原來的「Mondriaan」刪去第二個「a」字，而成為現在眾所皆知的「Mondrian」。現在，蒙德利安轉移到了立體主義，他的畫作沒有外在形式的改變卻有內在邏輯的發展。多年來他

月色　1902～1903年　油畫畫布　63×74cm　海牙市立美術館藏

一直試圖從瞬間的感覺中去尋找他對於自然的全面印象，從
立體派中，他突然發現了一種新語言和新方法，去克服自然
的表現又不違反自然本身的真實。立體主義講究物體事實的
明確客觀，滿足了蒙德利安素來追求真實地表現自然的渴
望。他在一九四二年的自傳中也曾說明自己強烈地受到勒澤
和畢卡索的影響。趨向立體主義的抽象表現形式與結構主宰
了畫面，顏色則減少爲黃、褐、棕等中性色調。簡明的意識
使蒙德利安簡化了自然形式的多元性，樹木或磚房教堂成爲
了圖案式的象徵。好比複雜的聲音可以轉化成七個音符，他

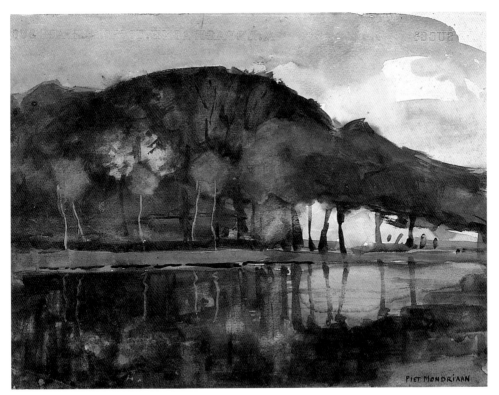

阿姆斯特河岸　1903年　水彩畫畫紙　31×41cm　海牙市立美術館藏

要使物象由一個嚴謹的規律，轉化成最簡單的抽象符號，並成為形式語言，還要不斷地使形式語言更加精簡和純淨。這也證實了蒙德利安在藝術道路上「永遠精進」的精神，使其風格不斷地形而上。

　　漸漸地，彎曲的線條、鈍角和銳角都消失在他的構圖裡，留下的只有水平和垂直線；而顏色種類更為減少，淡色系的藍、粉紅和褐色代替了中性的灰與棕。形式的角色仍重於顏色。蒙德利安在一九一一年的〈薑瓶與靜物・一號〉，在結構上薑瓶在整個畫面的中央，而杯子、桌布和刀等用品則

尼士杜羅特的家中　1904年　水彩畫畫紙　48×62cm　海牙市立美術館藏

各得其所地擺置在薑瓶的四周；同樣的作品在一九一二年時
以立體派的方式重新表現出來，題名〈薑瓶與靜物・二號〉。
在〈薑瓶與靜物・一號〉裡我們看見了各樣靜物仍保有其自然
面貌，主要顏色爲黃、褐、棕、綠等色系；到了〈薑瓶與靜
物・二號〉時，這些物體已被抽象化，他們不再是〈薑瓶與靜
物・一號〉裡的角色，而像是交響樂團中的成員圍繞著主體
（薑瓶）並選擇柔美的淡綠、粉紅、淡黃色系，在畫面上呈
現出一首交響樂的和諧，極富音樂性。

　　此類的畫風趨勢也被運用在「樹」的作品上。一九〇八
年蒙德利安所繪的〈紅樹〉趨向印象派梵谷和野獸派，現在更

圖見115頁

尼士杜羅特的農家　1904年
水彩畫畫紙　44×63cm
海牙市立美術館藏　（上圖）

<尼士杜羅特的農家>草圖二張
1904年　鉛筆、木炭畫畫紙
44×63cm　海牙市立美術館藏

尼士杜羅特的倉庫　1904年　油畫　33×43cm　海牙市立美術館藏

加以線條抽象化的手法處理，立體主義的分析方法改變了樹的形象而成為許多的小碎面，藉以表現二度空間裡的立體現象。

　　蒙德利安依循著立體派的作畫原則，不斷地簡化精純物體形象，甚至青出於藍，更勝於藍地延伸了立體派畫作的結構精神，集結其色系的安排與構圖的優點，形式的密度作向心的發展，致使畫面呈現橢圓形，實踐他「永遠精進」的理念。物體在畫中的角色也不如立體派者重要，對他而言，重要的是整個構圖的平衡以及畫作本身所形成的獨立世界。當他的作品在一九一三年巴黎獨立沙龍展出時，引起了廣泛的

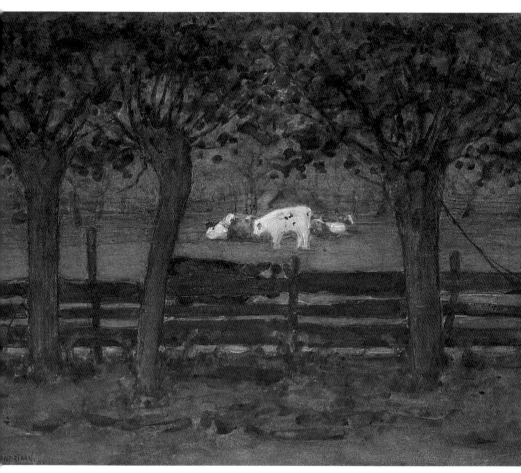

白公牛　1904～1905年　水彩畫畫紙　44.5×58.5cm　海牙市立美術館藏

有牛與柳樹的農場　1904年　蠟筆畫畫紙
46.5×58.2cm　海牙市立美術館藏

欄內的牛　1904年　木炭、蠟筆畫　33×45cm
海牙市立美術館藏

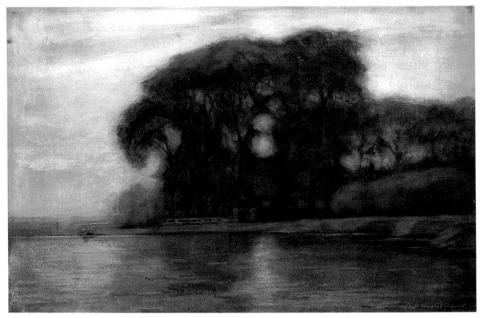

杜芬德瑞特　1905年　水彩畫畫紙　38.4×61.2cm　海牙市立美術館藏

好評與注目（例如：〈橢圓構成‧樹〉（Oval Composition 圖見 125 頁
‧Trees））。詩人阿波里奈爾（Guillaume Apollinaire）形
容這一位荷蘭畫家實爲立體派的「發揚者」而非模仿：他採
取了個人的抽象形式，除去物體的外貌形象，再以立體主義
分割物象的方法進一步發展純粹的本質。他將立體主義發展
到另一個境界，成功地汲取了此派的精神。

〈藍色建築物的正面〉（Blue Facade）作於一九一四 圖見 134 頁
年，是比〈橢圓構成‧樹〉更進一步發展的作品。在此蒙德利
安已完全摒除了曲線的限制，而以直線所形成的幾何符號，
如字母 B、D 或 G 來架構和分隔建築物的正面結構。這些分
隔再用統一色系的藍填入，輔助結構上不同的區域之界分。
這種作法已完全跨出了立體派的界線。雖然物體本身在畫面
上的真實價值消失了，然而從物象衍生出來的抽象節奏卻孕

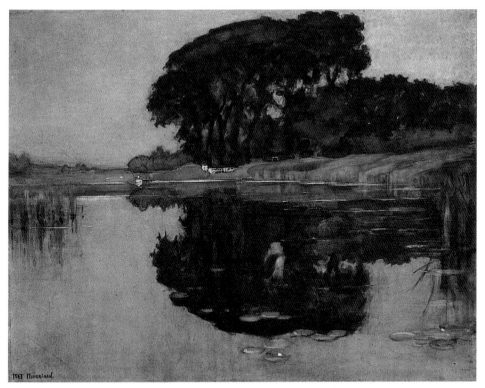

萊茵河中樹的倒影　1905年　水彩畫畫紙　50×63.5cm　私人收藏

育而生。如此的結果並非立體主義的真正目的，但不可否認
的，蒙德利安鑄造了另一個視覺的開端。同年，他在柏林也
有展出。

　　正當蒙德利安步入國際畫壇之際，卻因爲父親病重被迫
返回荷蘭。他的繪畫生涯也因此進入了第三個重要的羅倫時
期。

風格派與新造型主義的誕生

　　一九一四年夏天，蒙德利安回到了故鄉（隔年父親去
世），八月四日德軍進入比利時，第一次世界大戰爆發使他

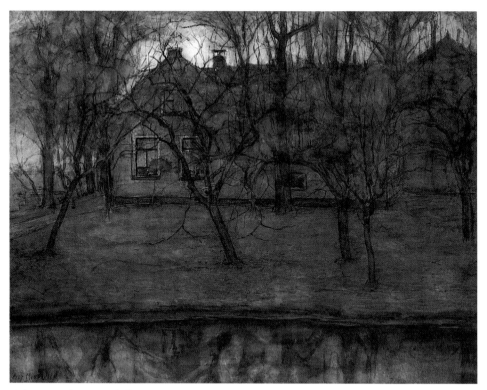

農家　1905年　水彩畫畫紙　51×65.5cm　海牙市立美術館藏

無法返回巴黎，也因而將後期的立體派風格帶到了荷蘭。同
年秋天他定居羅倫（Laren），靠近阿姆斯特丹近郊。在這
段時期裡，蒙德利安致力於「繪畫中的新造型」理念的發
展，也在此地結識了他生命中的四位重要人物：史利吉浦、
許恩馬克斯、列克和都斯柏格。

　　首先，他結交了好友史利吉浦（S. B. Slijper），他後
來成爲蒙德利安的第一個收藏家，尤其是早期作品的收藏，
對畫家而言有著極高的價值與意義。而神學家暨政治家的許
恩馬克斯博士（Dr. M. H. J. Schoenmaekers）的思想與著
作《世界新形象》（The New Image of the World）和通神

樹林水畔的農場　1906年　蠟筆、粉彩畫　47.5×61.5cm　海牙市立美術館藏

論一樣影響了蒙德利安的繪畫本質中的神祕與象徵要素，以及風格派（De Stijl）的色彩主義主張。許恩馬克斯認爲「未來世界的新形象可以藉著畫面來落實這個期望。」這個觀點促使蒙德利安以一位畫家的身分創造了「新造型主義」（Néo-Plasticism），企圖以構成自然的這股力量來畫出他對於世界的觀點，對他而言，這是一個烏托邦，而此觀點是不會受到限制的。所以蒙德利安相信「眼見的自然形式會蒙蔽真實的本質」，因此他後來選擇了風格派的單純要素以呈現一個全面的本質。

　　列克（Bart van Leck）爲羅倫的當地畫家，與蒙德利

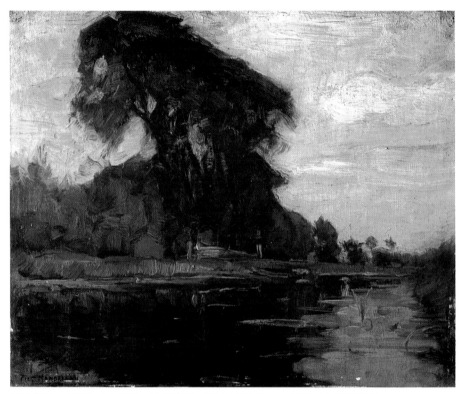

河畔景色　1905～1906年　油畫畫布　30.5×36.5cm　海牙市立美術館藏

安關心著相同的問題：簡化物象至其本身的藝術元素。他的
幾何圖形的繪畫方式影響蒙德利安甚多。一九一五年認識了
都斯伯格（Theo ven Doesburg），他是一位自學且多才多
藝的藝術家，也是蒙德利安思想的實踐者，正值退伍的他充
滿了創辦前衛藝術雜誌的理想。之後列克、蒙德利安和都斯
伯格志同道合確立了「風格派」（De Stijl, The Style）的
原則，在荷蘭引領新的藝術運動。

　　一九一七年十月「風格派」正式成立，並由四位成員蒙
德利安、都斯伯格、列克及胡札（Vilmos Huszar）合力創
辦《風格》雜誌，都斯伯格負責編務。《風格》雜誌致力於介紹
發表與荷蘭及蒙德利安有密切關聯的「新造型主義」。在歐

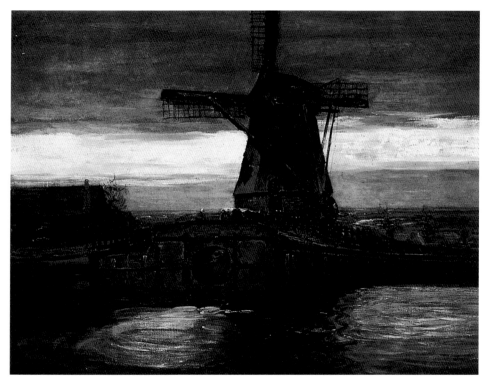

風車　1905～1906年　油畫畫布　64.1×79cm　美國麻州，曼德夫婦藏

洲可說是一本前衛性的刊物，其藝術觀念及表現最具影響
力，他們的藝術與當時人們的生活相結合，並從許多事實來
確認抽象的概念對於人類生活的重要性。例如建築上的抽象
思考可呈現心靈與精神的具體設計，科學也協助喚醒了現代
人去衡量抽象語言的價值。這個抽象的概念對於時代的新意
識有著巨大的影響。蒙德利安由此歸納產生了一個「抽象生
活」以符合當代的生活特質與其藝術的精神性。他認為今日
文明的人類已逐漸遠離了自然事物，現實生活中改變的徵兆
使我們的生活愈來愈抽象，例如機械取代了許多自然的力
量。蒙德利安和風格派的成員對藝術歸納了一個新的功能：
它不再是掌握、保留或轉化實質的外表，它必須給予新世界

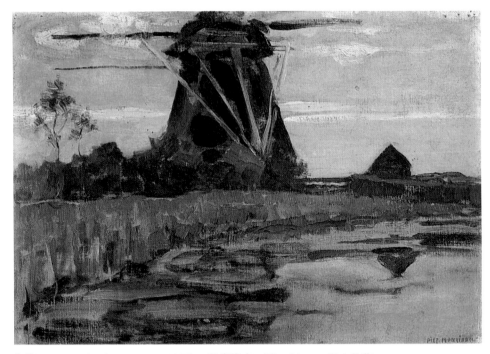

萊茵河上的法國風車　1905～1907年　油畫畫布　35×51cm　私人收藏

一個抽象的視覺形式。於是他們將目光投向了未來，而其現
世的任務即是藉由他們的藝術作品，為未來的人類提供指引
一個和諧的新世界和新生活（即蒙德利安的烏托邦）。他們
四人共同努力於「風格派」的建立，在一九一七～一九一九
年間其作品幾乎沒有太大的區別。例如蒙德利安、列克、都
斯伯格在一九一七年初所作的一系列的色彩平面構成，都是
源於風格派的理念所作的類似作品。

　　「風格派」也代表了一羣藝術家與建築師的團體。其原
則是用圖案式的語言來表現物體抽象的真實面貌。他們概略
化自然形象成為色面與線條用以達到抽象的目的（這與蒙德
利安採取非具象的幾何元素來構圖有所不同），並偏愛立體
主義的簡潔線條，色彩功能不在於裝飾而在於協助空間的分

麥草堆　1906年　油畫畫布　66×76cm　海牙市立美術館藏

圖見132・140頁

隔。這個觀念對於二十世紀的現代建築（如包浩斯）產生極
大的影響。

　　此時的蒙德利安也早已意識到立體主義並未發展自身展
現的立體成果，也未朝向純粹造型的目標邁進。於是，他揚
棄了立體主義，再次革命了抽象畫風。在他一九一四～一九
一五年一系列的傑出作品〈海堤與海〉（ Pier and Ocean ）即
爲證明。作品中蒙德利安以此爲主題並非要表達浪潮拍堤或
海洋律動，而是想展現海堤與海岸交會處的波浪景象。而海

羊舍　1906年　木炭、蠟筆畫　68.5×110cm　海牙市立美術館藏

堤與波浪的自然形體，被富有節奏感且相互交疊的水平或垂直線所取代。蒙德利安將自然形體簡化成幾何抽象的概念，使畫面臨界抽象的邊緣。然而在畫面上仍殘有立體派的橢圓形構圖味道，他仍採取主題的向心發展，在畫布的四個角落幾乎都不作畫。早期這些水平或垂直線條之間的聯繫仍相當明顯，但是發展到後來，尤其是一九一七年的畫作已完全脫離了起初的形式。他已從事物的偶發中利用簡化的抽象形式去延伸了自然本質的壯麗景象。蒙德利安已不再受立體主義的引領而發展出自己的路線。他並非摒棄其既有的風格，而是不斷地在追求自然本質的通則。

黃昏的羊舍　1906年　木炭、蠟筆、水彩畫　73.7×98.1cm　海牙市立美術館藏

圖見143頁

一九一六年的作品〈構成‧一九一六〉（Composition）代表了蒙德利安立體派畫風發展的結束。這幅畫的重要性在於他成功地結合了線條的節奏感與主色的選擇，將構圖發展到極限。此外，並分隔了蒙德利安一九一五年〈海堤與海‧圖見140‧144‧145頁構成十號〉及一九一七年〈色彩構成〉（Composition in Color）兩個主題的風格。〈構成‧一九一六〉與立體派仍有相關之處，在於規則形式上的特質以及自由地使用了主要顏色，而非如同〈藍色建築物的正面〉和〈橢圓構成‧樹〉裡的單一色調。

於是，蒙德利安創造了「新造型主義」（Néo-

傍晚的萊茵河景　1906年　油畫畫布　65×86cm　海牙市立美術館藏

Plasticism）的語彙，這是他在《風格》雜誌裡闡述的審美基礎。它並非專指個人的繪畫作品，而是針對「風格派」成員團體。例如對列克而言，是以實體爲出發，簡化成幾何圖形的建築形式，並賦予主要的色彩；對都斯伯格來說則是直接結合了建築與實務經驗於其繪畫與藝評之中；對蒙德利安則是總結了他一九一四至一九一七年以來，立體派爲基礎而創作的一些抽象繪畫。

　　而蒙德利安更以「新造型主義」來指稱他的幾何抽象藝術的原則是：「藉由繪畫的基本元素：直線和直角（水平與垂直）、三原色（紅、黃、藍）和三個非色系（白、灰、黑），這些有限的圖案意義與抽象互相結合，象徵構成自然

林木與水畔的風景　1906～1907年　油畫　63.5×76cm　海牙市立美術館藏

的力量和自然本身。」換言之，即利用色面與線條來安排抽象的造型，摒棄一切具象及再現的要素，偏重理智的思考，規律的幾何圖形布置於畫面上，除去一切感情成分，屬於主知的繪畫。他反對使用曲線，崇拜直角美，因為直角可讓人靜觀事物內部的安寧，產生和諧與節奏，取代一切不平等的現象（如嚴酷矛盾的階級社會）。

「新造型主義」亦是反應知識分子與藝術家對於未來世界的要求，原因在於：㈠因個人主義太過及缺乏高度的精神

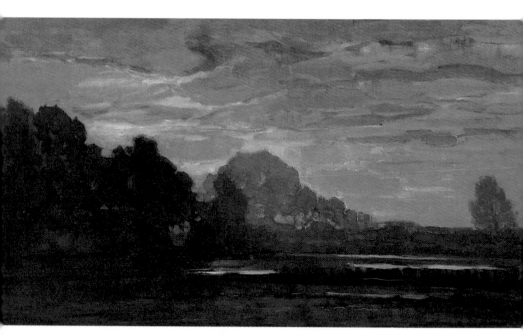

夏夜　1906～1907年　油畫畫布　71×110.5cm　海牙市立美術館藏

阿姆斯特河；煙霧　1906～1907年　油畫畫布　32.5×42.5cm　海牙市立美術館藏
莎士芬特附近的池溏　1906～1907年　油畫畫布　102×180.5cm　海牙市立美術館藏
（左頁上圖）

所產生，而人類的生活雖然充滿了不平等的現象，但我們仍可藉由真實本質的追求除去這些迷惑，避免社會階級悲劇的發生，並將生活立於平衡之上，充滿和諧與安寧，追求人類的福祉。㈡長久以來除了社會不平等的悲劇外，第一次世界大戰也推波助瀾了荷蘭新藝術的發展。這次戰爭動搖了舊時代的大眾意識，粉碎了十九世紀以來的樂觀主義。過去對於工業文明的發展讚頌不已，如今文明的成果卻成爲大戰毀滅世界的可怕工具。人們失去了安全感，心靈蒙受無比的恐懼，即使是中立的荷蘭仍免不了戰爭所帶來的陰影。因此，風格派更萌生了烏托邦的美好想法。「新造型主義」即是因

藍色背景的紅色宮人草　1907年
水彩畫畫紙　47×33.3cm
紐約現代美術館藏

德利安曾發表於《風格》雜誌上的有關文章，題名《新造型主
義》（Le Néo Plasticism）。一九二〇年並出版成小册子，
廣泛介紹蒙德利安的新造型主義思想給社會大衆。一九二一
年羅森伯格也曾爲蒙德利安擧辦過個展。

　　蒙德利安在此時開始離羣索居，專心從事新造型主義的
創作。諸多作品由水平與垂直的線條結構，以及紅、黃、藍
的明亮色彩組合成一個矩形抽象的和諧畫面，表達萬象的理
想。例如一九二一年的〈紅、黃、藍構成〉（Composition
with Red, Yellow and Blue）延續了一九一七年新造型主

圖見 159 頁

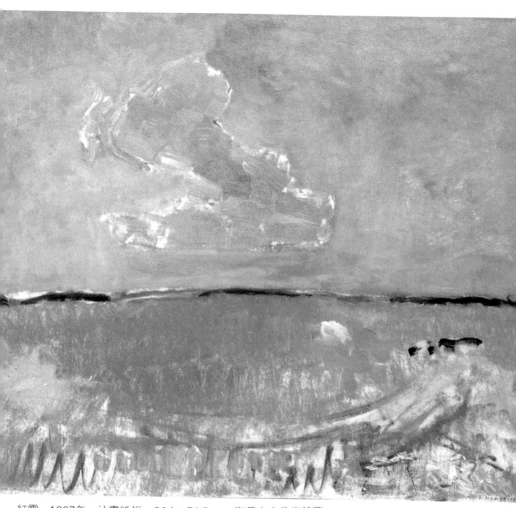

紅雲　1907年　油畫紙板　64.1×74.9cm　海牙市立美術館藏

義的主張。這幅畫有幾個重要的特點：顏色與節奏感已凌駕
幾何結構，求得一個平衡與完全的安定；線條結構上已超出
了畫布的界線，線條本身也較以往爲粗，而其顏色也從黑色
線條改爲藍灰色，更突顯於紅、黃、藍、黑的色塊，這是蒙
德利安的第一次嘗試；紅色開始被放置在畫面左上方一個開

孤立的樹　1907年
蠟筆畫畫紙　13.8×19cm
海牙市立美術館藏

孤立的樹，五號　1907年
油畫畫布　53×36cm
巴黎私人藏

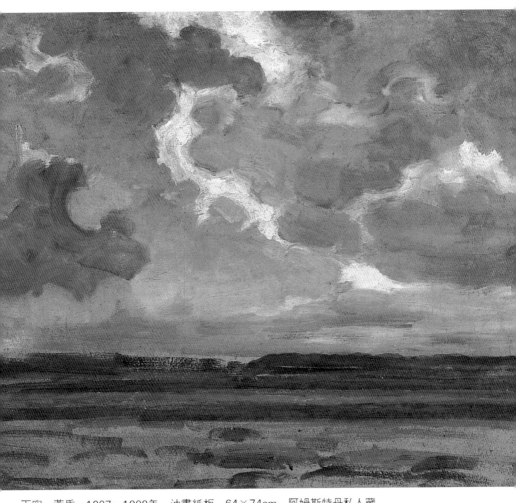

天空，黃昏　1907～1908年　油畫紙板　64×74cm　阿姆斯特丹私人藏

放的區隔中，用以主導整體，而紅色所處的區隔左邊沒有界線，在視覺上有向外延伸的效果，以此預示整個和諧系列的畫作導源於另一個存在的棋盤；最後，有些線條在中途就中斷了，他們未被用作畫面的分隔，而是表示：不願分隔的意願、不重要部分的忽略和顏色的未決定性劃分。

萊茵河畔之樹　1907～1908年　油畫　49×92.5cm　海牙市立美術館藏

　　蒙德利安在一九二○到二二年間創作了一系列達到他理
念的作品。在他五十歲生日時（一九二二），其好友歐德及
史利吉浦爲其在阿姆斯特丹的市立美術館舉行了回顧展。一
九二五年蒙德利安斷絕了與風格派的關係，因他感覺都斯伯
格已脫離了團隊原則，此後他大多獨自一人，未與任何團體
結合，即使在當時的德國和美國已有許多人開始注意他的作
品。例如德國的包浩斯就曾介紹過他的新造型主義。這時候
他在一些作品中限制了某些設計，而改用黑色或黃色的細線
或粗線在白色背景的畫作上。〈菱形構成〉（Composition in

圖見 172 頁

萊茵河畔之樹：月昇　1907～1908年　木炭畫畫紙　63×75cm

a Lozenge）爲一九二五年之作，用以針對都斯伯格的對角線理論。他強調藉由水平與垂直線才能達到平衡而不受外在形式的限制。

　　一九三○年蒙德利安開始參加聯展，隔年加入了梵頓格勒與賀彬（Herbin）所主持的「抽象創作派」，這是一個新造型主義的追隨團體，追求幾何的抽象世界，已成爲現代主流之一。一九三四年他結識了哈利（Harry Holtzman），他後來也成爲蒙德利安作品的收藏家，並且協助蒙德利安去了美國。一九三八年由於慕尼黑危機（Munich

向日葵・一號　1907～1908年　油畫
63×31cm　海牙市立美術館藏

向日葵・二號　1907～1908年　油畫
65×35cm　海牙市立美術館藏

Crisis），蒙德利安又被迫離開了巴黎，前往倫敦。

　　從一九二〇年再度返回巴黎到一九三六年去倫敦的前
夕，蒙德利安更完整地發展出他新造型主義的路線，作品愈
來愈純色明亮，並成功地組合了線條與顏色，達到平衡的結
構，藉著這個抽象的語言，他可以去詮釋所尋求的和諧而無
須借助自然本質。

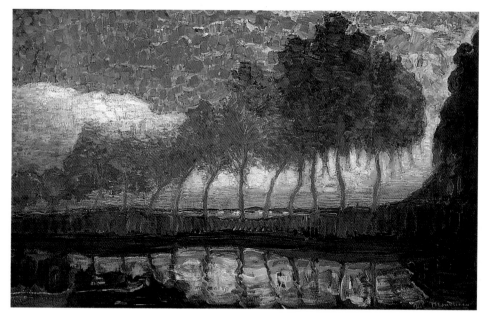

萊茵河畔之樹　1907～1908年　油畫畫布　69×112cm

圖見184頁　　　　　一九三○年的〈紅、藍、黃構成〉（Composition with Red, Blue and Yellow）為此時期的作品。在畫作左側被區隔成不等的三個方塊，底部的一塊著以藍色，相對於藍色的右上方，安排了一個兩邊沒有邊界區隔的紅色平面，造成視覺延伸之感。整個畫面並利用線條的粗細變化來控制平衡的構圖。這時蒙德利安使用了基本的造型語言來傳達一個新的

圖見194頁　以及原始的效果。又如〈藍與白的垂直構成〉（Vertical Composition with Blue and White）作於一九三六年。這一類兩線條平行垂直的作品只有三件，在蒙德利安的創作裡是屬於特別的一類。而他們共通的特點在於：規格大小高度是寬的兩倍；兩條直線相互平行，沒有交點。乍看之下這類畫作的原則好似違背了蒙德利安的作法，但真正的用意在於闡明除去繪畫與生活中不平等的悲劇，這悲劇是由於一方壓

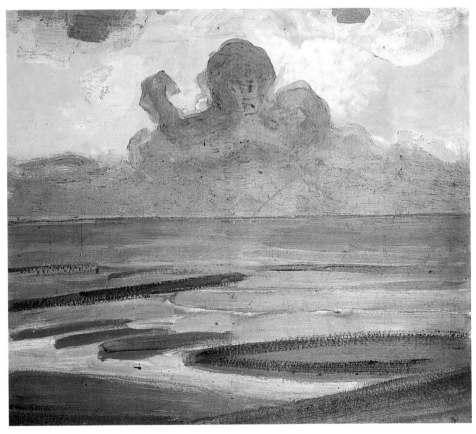

海邊　1908年　油畫紙板　40×45.5cm　美國耶魯大學藝廊藏
摯愛　1908年　油畫畫布　94×61cm　海牙市立美術館藏　（右頁圖）

制了另一方所產生的。如此觀念演繹在這幅畫的構圖上的意
義是：垂直線（陽性象徵）凌駕主宰了平行線（女性象徵）
的不平衡，陰與陽之間存在著宇宙的基本特質。

晦暗的過渡時期

　　一九三八年後由於慕尼黑危機（Munich Crisis），他
被迫離開了巴黎，定居倫敦並成立了個人工作室，與朋友密

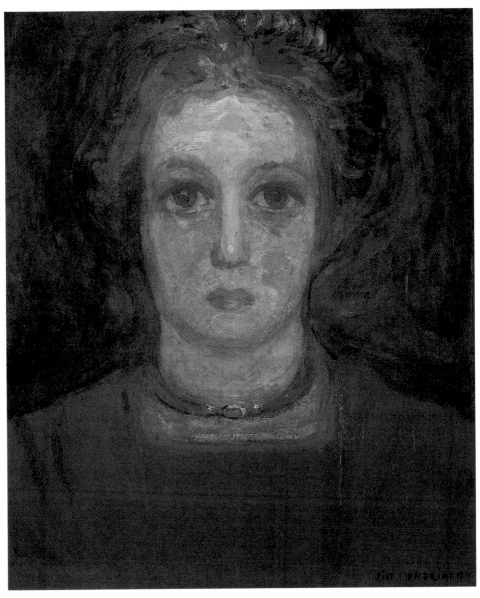

少女像　1908年　油畫畫布　49×41.5cm　海牙市立美術館藏

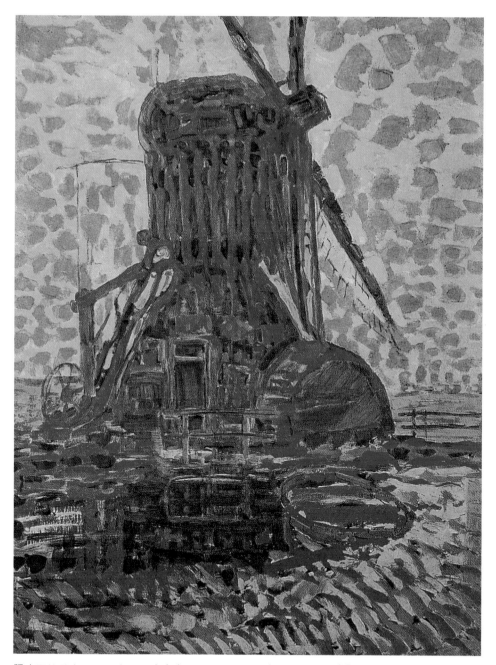

陽光下的風車　1908年　油畫畫布　114×87cm　海牙市立美術館藏

威士特卡培的燈塔　1908年　油畫畫布　71×52cm　海牙市立美術館藏
樹　1908年　油畫畫布　109.2×72.4cm　德州，麥克涅美術館藏　（右頁圖）

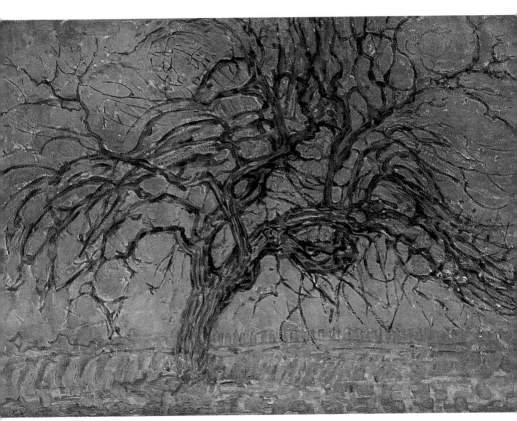

紅樹　1908年　油畫畫布　70.2×99cm　海牙市立美術館藏

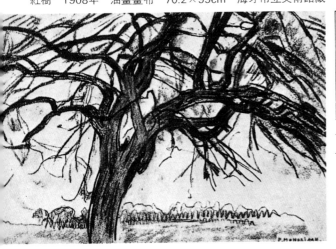

＜紅樹＞構圖

＜紅樹＞習作　木炭畫（左圖）

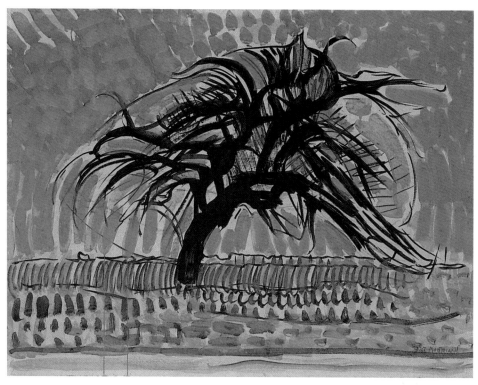

藍樹　1908～1909年　水彩畫　75.5×99.5cm　海牙市立美術館藏

<藍樹>構圖
<藍樹>習作　蠟筆畫　（右圖）

歐里近處的樹林　1908年　油畫畫布　128×158.1cm　海牙市立美術館藏

切往來，如班‧尼柯遜（Ben Nicholson）、蓋伯（Naum
Gabo）、馬丁（Leslie Martin）及妻子芭芭拉‧黑普奧斯
（Barbara Hepworth）。他還加入了「圓團體」（Circle
Group），並發表舊文「造型藝術與純造型藝術」（Plastic
Art and Pure Plactic Art）。

　　在倫敦兩年期間（1938～1940），起初他仍延續了過去
在巴黎的畫風，但後來又因第二次世界大戰的逼近，使蒙德
利安在巴黎時期所擁有的明亮色彩消失了。此時和諧的特性
已較居次要，黑色的線條主宰了畫面，令觀者感到相當的憂

夕暮風景　1908年　油畫畫布　64×93cm　海牙市立美術館藏

鬱。

　　不久，倫敦也受到了戰火的波及，蒙德利安在其好友哈利的協助下逃往紐約，展開了他繪畫事業的最後一個高峯，也是最爲絢爛的一頁。

新造型主義藝術的發展巔峯

　　一九四○年九月，蒙德利安因第二次世界大戰而來到了紐約，受到了許多仰慕者的歡迎。他立即結識了一羣朋友如史威尼（Sweeney）、威坎德（Charmion von Wiegand）、弗利茲（Fritz Glarner）和卡羅（Carl Holty）等人。六十八歲的蒙德利安在初抵美國後，眼界與思想大開，對於他的創作產生莫大的影響。

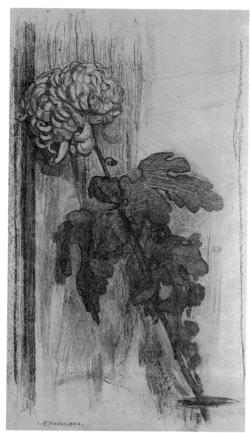

菊　1908年　木炭畫畫紙　78.5×46cm
海牙市立美術館藏

菊　1908年　水彩畫畫紙　94×37cm
海牙市立美術館藏　（左圖）

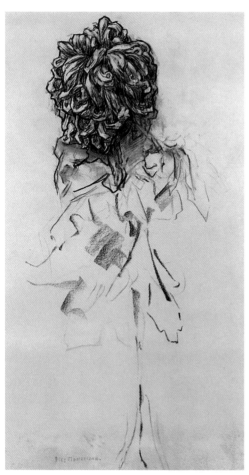

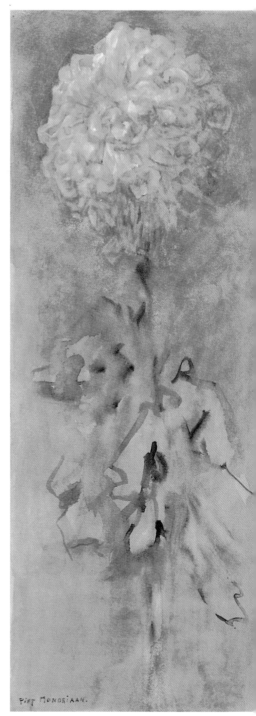

菊　1909年　水彩畫畫紙　69×26.5cm
海牙市立美術館藏（右圖）

菊　1909年　木炭、蠟筆畫　72×47cm
海牙市立美術館藏

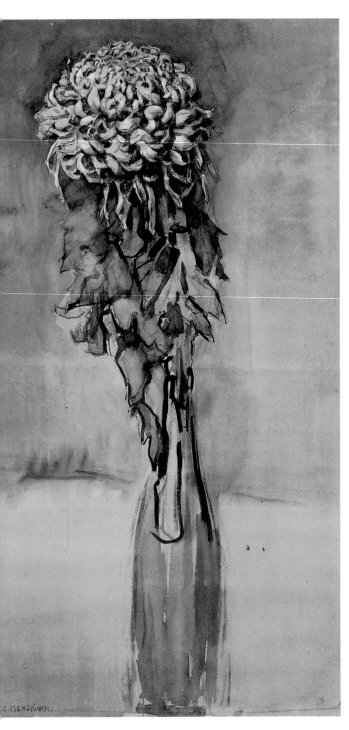

菊　1909年　鉛筆、木炭畫
66×22.5cm
海牙市立美術館藏

菊　1909年　水彩畫畫紙
72.5×38.5cm
海牙市立美術館藏　（左圖）

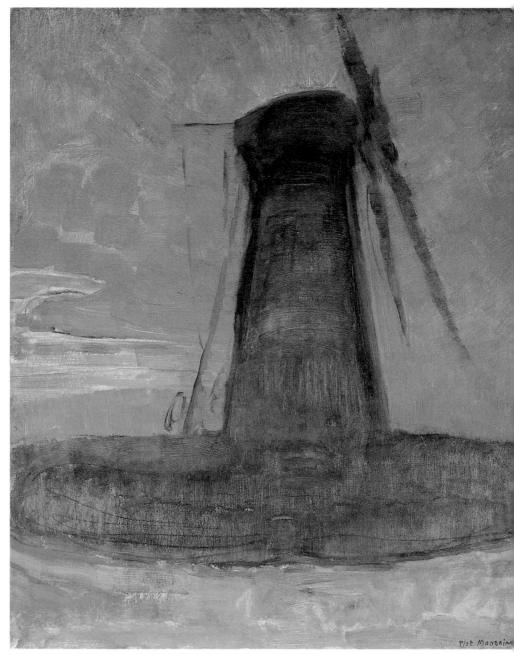

坦堡的風車　1909年　油畫　76.5×63.5cm　海牙市立美術館藏

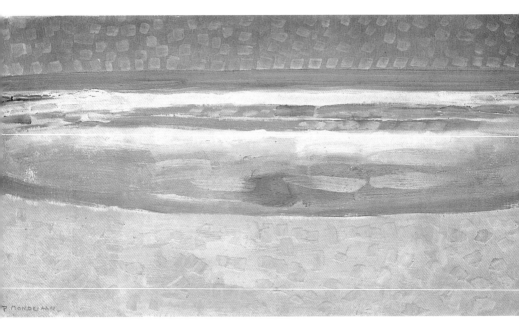

日落後的海　1909年　油畫紙板　41×76cm　海牙市立美術館藏

會其實就是抽象生活的化身，這個化身比自然本質更加接近他，並且激發他強烈的美感。在大都會裡，自然已直接被人類的精神所控制，例如在建築中的幾何平面和線條的比例與節奏，對於一個藝術家的意義更大於多變的自然。然而，在大都會裡美的展現已經太過於數學化了，所以未來藝術的氣質應該被培養，新造型主義的風格應被建立。

　　大都會的精神與文明帶給了蒙德利安前所未有的衝擊，致使其作品也前所未有的明亮和高度的創造性。風格派和立體派時期的階段作品均可看見，有許多不同的構圖形式，從過去的經驗中在紐約作新精神的延伸。此時期的作品中，做為界分的黑色線條，被彩色線條或斷續的彩色色塊所取代，使得巴黎時期沈穩且富有節奏的畫風，轉變爲明快和戲劇性的律動。蒙德利安鮮活的創造力被紐約的活力生氣激發到最

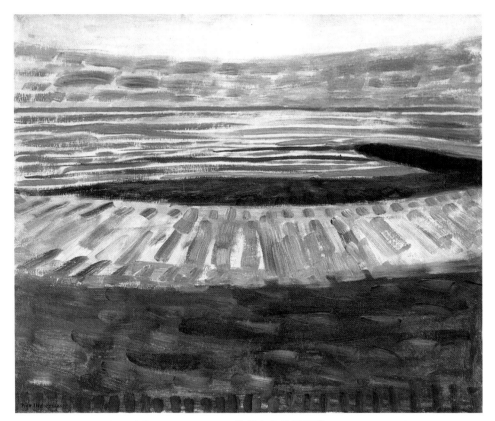

日落後的海　1909年　油畫　63.5×76cm　海牙市立美術館藏

高點。

圖見 208 頁

〈百老匯爵士樂〉（ Broadway Boogie-Woogie ）是蒙德利安一生中最後一件完成的作品，時間爲一九四二或四三年。畫面的節奏取自於長短不同的矩形方塊代表著音響頻率的跳動。彩色線條與黃的主色取代了過去黑色界線構成棋盤

93

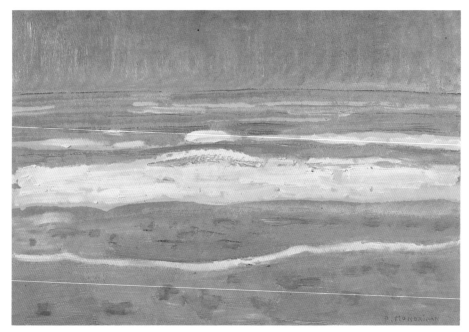

海景 1909年 油畫 34.5×50.5cm 海牙市立美術館藏

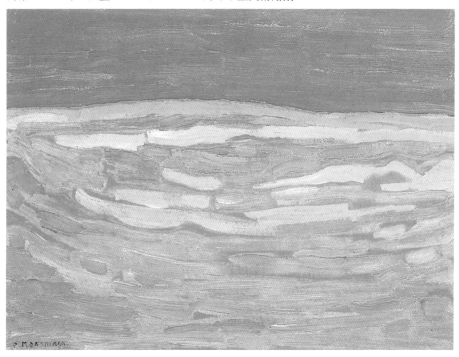

沙丘·一號 1909年 油畫 30×40cm 海牙市立美術館藏

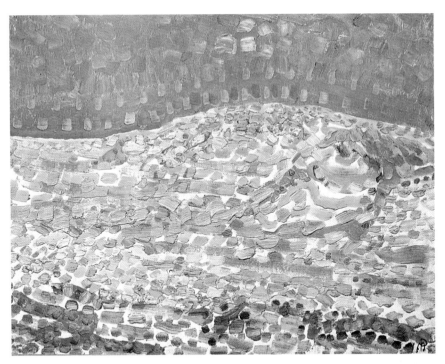

沙丘‧二號　1909年　油畫畫布　37.8×46.7cm　海牙市立美術館藏

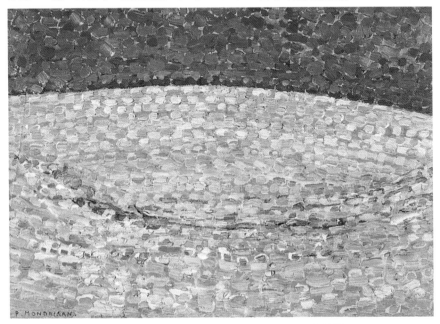

沙丘‧三號　1909年　油畫畫布　29.5×39cm　海牙市立美術館藏

96

坦堡的景色　1909年　油畫　33.5×43cm　荷蘭奧杜羅，庫拉穆勒美術館藏
沙丘‧四號　1909～1910年　油畫　33×46cm　海牙市立美術館藏（左頁上圖）
沙丘　1910年　油畫畫布　130×195cm　海牙市立美術館藏（左頁下圖）

式的畫面，給人舒暢輕鬆的樂感。他的爵士樂利用繪畫演奏出來，亦即使用造型藝術反應了音樂的時間性，作品比以前更充滿音樂性。這是蒙德利安另一個新的發展。

圖見209頁　〈勝利爵士樂〉（Victory Boogie-woogie）作於一九四三或四四年，是蒙德利安在去世之前尚未完成的最後一件作品，這是他對於第二次世界大戰勝利的期望。他使用了菱形的畫面，在線條與色塊的數目上比〈百老匯爵士樂〉更多。而棋盤式的結構更爲複雜，象徵著紐約大都會的建築與街道。

這兩幅畫反映了蒙德利安身處美國的現代經驗，和使他

坦堡的教堂　1909年　油畫畫布　76×65.5cm　海牙市立美術館藏

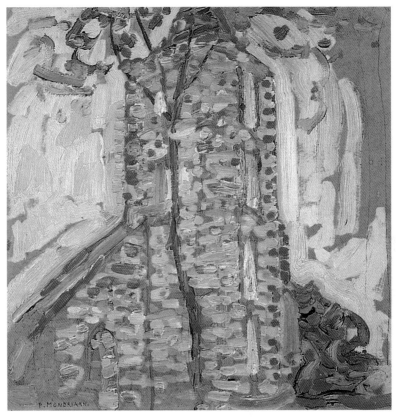

坦堡的教堂　1909年　油畫　36×36cm　海牙市立美術館藏

無法平息的熙來攘往的大都會生活。

　　在蒙德利安七十歲生日前夕（一九四二年）曾在華倫泰・杜德森畫廊（Valentin Dudensing Gallery）舉辦了個展，一九四三年的三月和四月又緊接著舉辦了兩次近作展。同年，他搬到紐約市世界藝術活絡之區的「15 East 59th street」在此創作了他最後的作品：〈百老匯爵士樂〉和〈勝利百老匯〉。一九四四年一月他在此寓所中被發現病重於嚴重的肺炎，並於二月一日去世，當時蒙德利安將近七十二歲。

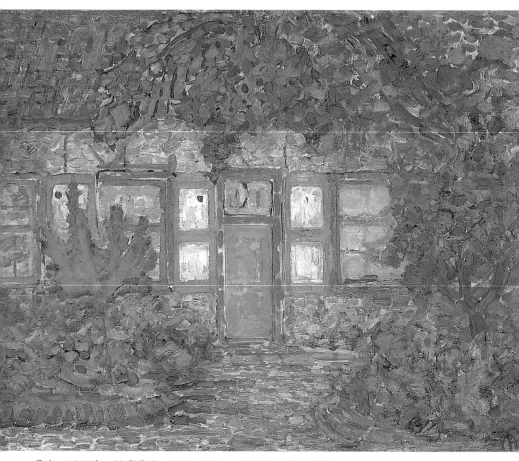

農家　1909年　油畫畫布　52.5×68cm　海牙市立美術館藏

蒙德利安的藝術精神與繪畫成就

　　蒙德利安生性淡泊，畢生奉獻於新藝術的推展，立志成為藝術家，追求人類更高的福祉。他一生中經歷了兩次世界大戰，專制政權的不平等與戰爭的殘酷使他更洞悉了繪畫的真正意義，毫不猶豫地勇往直前去忠於繪畫道路的發展。而身為一個畫家的目的，在於詮釋各種現象之下的一般原則，

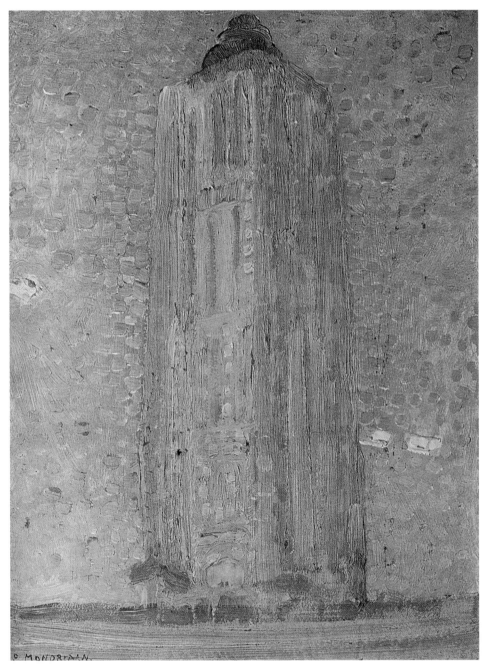

威士特卡培的燈塔　1909年　油畫　39.1×29.5cm　海牙市立美術館藏

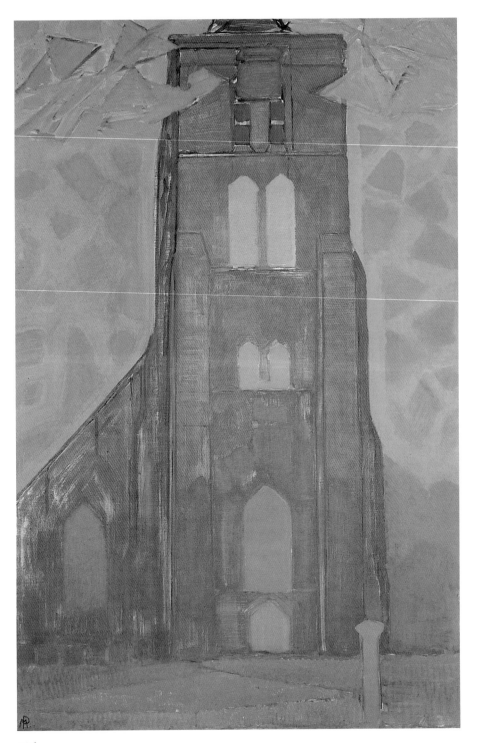

坦堡的教堂　1909年
墨水畫畫紙
41.5×29cm
海牙市立美術館藏

（左頁圖）
坦堡的教堂
1909～1911年
油畫畫布
114×75cm
海牙市立美術館藏

特質。直到一九一七年以後，他的作品有了新的轉變，從風
格派新造型主義中跳出了侷限，整體和諧的節奏不被畫布所
限制而作無限的伸展。

　　從蒙德利安一再嘗試的過程中，可歸納出蒙德利安在繪
畫上的幾個里程碑：〈歐里近處的樹林〉（ The Woods near

進化（三張） 1909～1911年 油畫畫布 178×85cm，183×87.5cm，178×85cm
海牙市立美術館藏

Oele）結束了他在荷蘭的有限時期，打開了對未來廣闊的
視野；風車、樹與燈塔系列作品建構了簡明、清晰的平衡畫
面；〈薑瓶與靜物〉（Still Life with Gingerpot）將物體從
具象化轉爲抽象，作品開始具有音樂性；立體派構成作品如
〈海堤與海〉（Pier and Ocean），將物象轉爲簡單的抽象符
號並成爲形式語言；整體系列的新造型主義風格，藉由繪畫
的基本元素予以幾何圖形的抽象排列，例如〈構成〉（Com-
position）；最後，到了美國味濃厚的〈百老匯爵士樂〉

風景　1909～1911年　油畫　141×239cm　海牙市立美術館藏

（Broadway Boogie-woogie）利用造型藝術的極限表達音樂的一刻，最亮麗的色彩風格宛如蒙德利安繪畫事業最璀燦的火花。從本土寫實主義的發展到世界幾何抽象形式的具體表現，對於一個畫者，我們可以在蒙德利安的畫作中看到他階段性的努力與成就，而「永遠精進」乃是他所秉持的一貫信念，其精美更遠超過了蒙德利安的繪畫。而他的作品爲人類的繪畫與生活多加了一個新的次元，並非只是美學上的一個革命而已。

　　蒙德利安漫長而豐富的一生致力於尋求一種生活，它是一條沒有猶豫或脫離常軌的直徑，堅持想法，持續努力地尋求目標。在他在世時，其作品除了風格派團體和少數相知的朋友認同外，他常常得不到支持，甚至於孤獨。世人對於其作品缺乏理解也從未使他妥協，生活上的困厄，更不使他的

裸女　1911年
油畫畫布
140×98cm
海牙市立美術館藏

作品爲五斗米而折腰。他追求和諧，視之爲畢生的任務去實
踐它；這個追求主導了蒙德利安在繪畫上的意義，而其終生
也成爲這個追求的附屬。他的一生平實且致力於他的工作，
朝著目標不斷地建立自我的特質，而他的方法與作品都是本
質上的一部份。從膽怯的努力到燦爛的成果，憑著「永遠精

人物習作　1911年　油畫畫布　115×88cm　海牙市立美術館藏

有樹的風景　1911～1912年　油畫畫布　120×100cm　海牙市立美術館藏

紅磨坊　1911年　油畫畫布　149.9×86cm　海牙市立美術館藏　（左頁圖）

薑瓶與靜物‧一號　1909～1912年　油畫畫布　65.5×75cm　紐約古今漢美術館藏

進」的精神，蒙德利安在最後成就了他所要的畫作與藝術。
他從經驗中所作的當代藝術乃是爲了架構現在與未來的橋
樑，以及藝術與生命的問題；他呈現了繪畫的另一個功能，
在畫作中顯示了新的藝術和新的世界觀。他的藝術自清教徒
主義出發，實踐了藝術的淨化，藉由抽象的語言形式，將繪
畫帶進人類的生活裡啓迪人性，這即是他的藝術的崇高目
標。
　　蒙德利安對我們而言，是人類性靈的一位智者、導師與
先鋒。

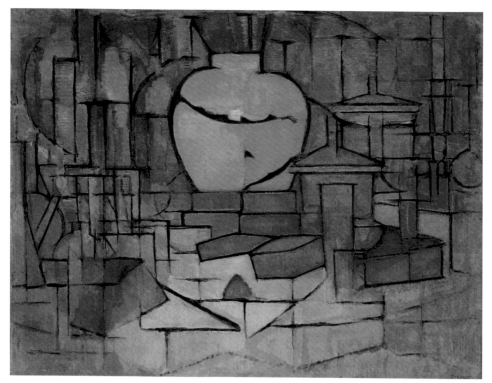

薑瓶與靜物‧二號　1912年　油畫畫布　91.4×120cm　海牙市立美術館藏

蒙德利安繪畫生涯的分期風格與畫作

家鄉（Winterswijk）時期：傳統的寫實主義（1880～1892）

　　立下畫家的終生志向。爲取得教師資格向父親與叔父習畫，之後並至魏伯弗爾特門下修課，因而承襲了十九世紀海牙畫派的傳統寫實風格。〈黃昏〉顯示了他描寫技巧的天分。

阿姆斯特丹時期：寫實的風景畫到新藝術的萌芽（1907～1912）

　　繪畫生涯的第一個時期。開始接受學院派的正式訓練，參加藝術團體如「愛藝社」，並首次公開展覽作品。曾以〈靜物〉一作獲獎，激勵其成爲專業畫家的決心。往後致力於

風景　1911～1912年　油畫畫布　63×78cm　海牙市立美術館藏

風景畫作寫生，注意構圖發展並獨樹一格，開始突破傳統路
線。〈萊茵河上之屋〉、〈風車〉爲此期代表作。〈紅雲〉運用了
色彩的平衡力量，孕育未來現代風格的潛在因子。一九○七
年以後，受荷蘭新藝術主張分子與外來畫派的影響，改變了
繪畫觀念與技巧。〈歐里近處的樹林〉著重線條和色彩的加強
使人聯想到孟克的風格。〈紅樹〉顯示受到梵谷影響：粗獷線
條與對比色彩。〈坦堡的教堂〉簡化了物象，色彩更富凝聚
力，開始轉向抽象結構。此外，思想上並受通神論神祕主義
影響，認爲藝術應脫離自然形式，呈現真實面貌，追求人與
神的絕對境界。〈紅磨坊〉、〈薑瓶與靜物‧一號〉顯示人類的

圖見 28‧49‧
69頁

圖見 84‧82
98頁

圖見 112‧114頁

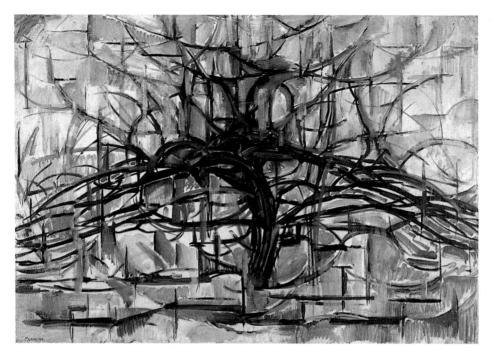

樹　1911～1912年　油畫畫布　65×81cm　紐約莫森・威廉・波克特美術協會藏

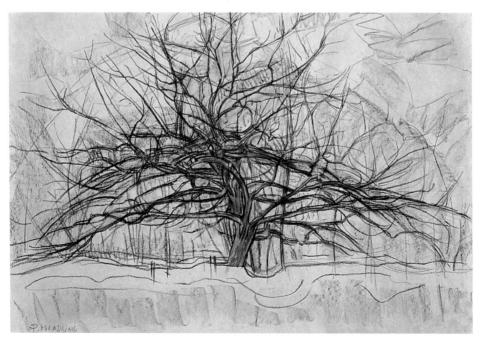

樹・二號　1912年　木炭畫畫紙　56.5×84.5cm　海牙市立美術館藏

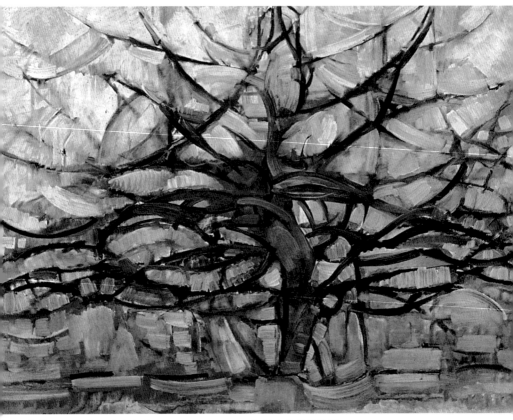

灰樹　1912年　油畫畫布　78.4×108.9cm　海牙市立美術館藏

單一性，脫離野獸畫風。新抽象藝術之新造型主義開始萌
芽。蒙德利安成爲荷蘭新藝術領導人之一。

第一個巴黎時期：立體主義（1912～1914）

　　繪畫生涯的第二個時期。强烈受到畢卡索和勃拉克立體
派的影響，畫風轉移至立體主義的抽象表現形式。〈薑瓶與
靜物・二號〉畫中物體被抽象化，呈現柔美和諧畫面，帶有
音樂性。〈紅樹〉以立體主義的分析方法，從梵谷風格轉爲二
度空間裡的立體表現，更加延伸立體派的精神，注重構圖平
衡與畫作獨立發展，〈橢圓構成〉爲典型代表。爾後又進一步

圖見 115 頁

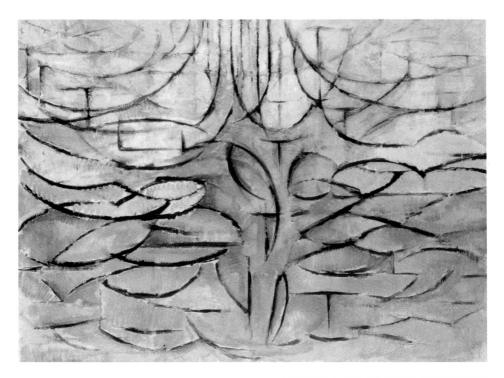

開花的蘋果樹　1912年　油畫畫布　78×106cm
海牙市立美術館藏
（此畫為1912年10月11至11月在阿姆斯特丹舉行的
「近代美術聯展」第二屆參展作品。以樹木形狀，簡
化線條的構成）（上圖）

<開花的蘋果樹>構圖　（右圖）

圖見134頁　發展成直線的幾何符號，產生抽象節奏，如〈藍色建築物的
正面〉。被評為立體派的發揚者。

羅倫時期：風格派的新造型主義（1914～1919）

　　繪畫生涯的第三個時期。開始意識立體主義並未朝向純
粹造型的目標，故致力於「繪畫中的新造型」理念發展。確

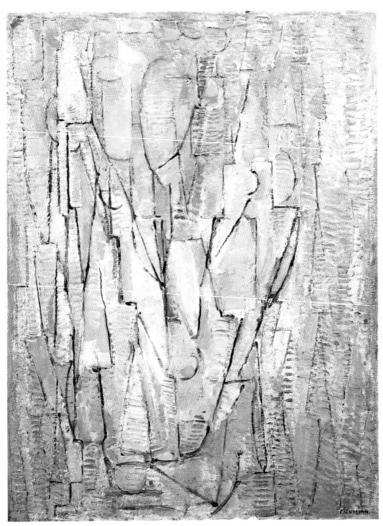

彩相互作用，作離心發展，是第一幅以新造型主義爲表現方
式之作，並發明往後一生新的簽名方式。

第二個巴黎時期：個人形式的新造型主義（1919～1938）

　　繪畫生涯的第四個時期。新造型主義進入另一個階段性
的發展，在個人形式上又有新發現。以繪畫基本元素（直

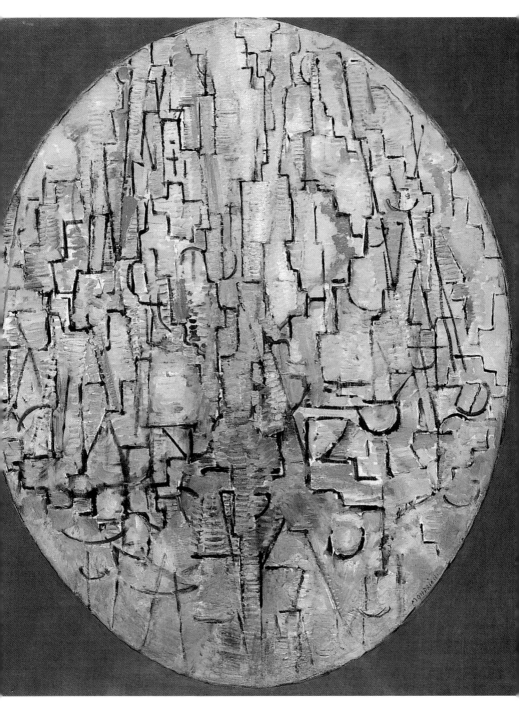

橢圓構成·樹　1913年　油畫畫布　94×78cm　阿姆斯特丹市立美術館藏

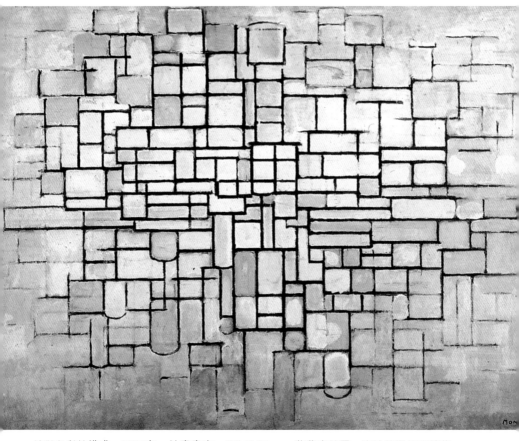

線與色彩的構成　1913年　油畫畫布　88×115cm　荷蘭奧杜羅，庫拉穆勒美術館藏

線、直角、三原色）組成矩形抽象的和諧畫面，顏色與節奏
感超過了幾何結構求得平衡與安定。〈藍與白的垂直構成〉藉 圖見 194 頁
由兩條垂直線的相互平衡闡明除去不平等現象。此類畫作極
為少數。

倫敦時期：晦暗的過渡（1938～1940）

　　繪畫生涯的第五個時期。早期仍延續了巴黎時期的畫
風，但後來因大戰給予心情負面影響，使畫風失去了原本明
亮色彩，黑色線條主宰了畫面，令觀者感到憂鬱。在形式上

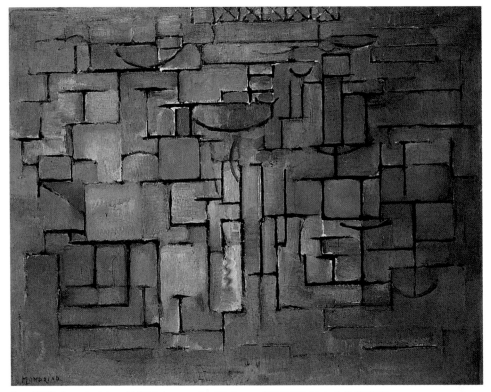

灰、黃構成　1913年　油畫畫布　61.5×76.5cm　阿姆斯特丹市立美術館藏

有新的節奏產生。

紐約時期：新造型主義發展巔峯（1940～1944）

　　繪畫生涯的第六個時期。二十世紀的都會精神帶來了比巴黎時期更明亮與抽象的創造，反映了身處美國的現代經驗。過去不同時期的作品主題在此作新風格的延伸，呈現明快與戲劇性的律動，畫面充滿高度的音樂性。〈百老匯爵士樂〉用造型藝術反應音樂的時間性。〈勝利爵士樂〉象徵紐約都市的現代建築與街道。

圖見 208、209 頁

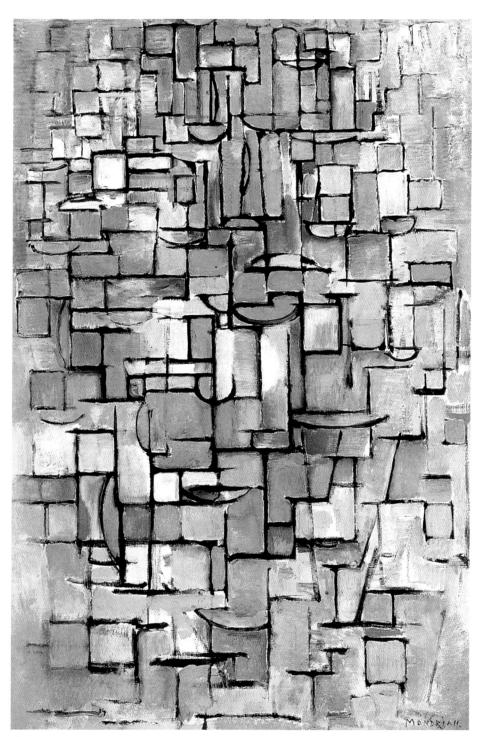

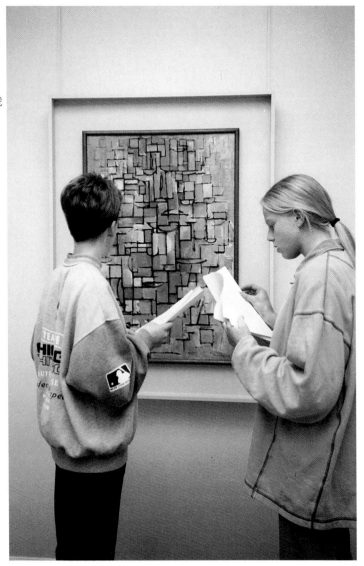

美術館中展出的
<線與色彩的構成‧
一號>，學生正在畫前
寫鑑賞報告。

（左頁圖）
線與色彩的構成‧一號
1913年　油畫畫布
96×64cm
荷蘭奧杜羅，
庫拉穆勒美術館藏

在那裡。

　　如畫般斑駁的庭園，娓娓綿延著小路，綠意盎然的院
落，隱隱綴著幽闃的石階。穿著工作服的蒙德利安施施然走
來。噢，他的家和梵‧鄧肯的家是多麼不一樣啊，雖然各具

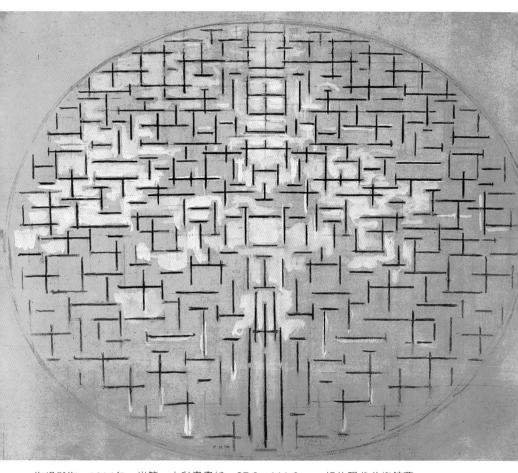

海堤與海　1914年　炭筆、水彩畫畫紙　87.9×111.2cm　紐約現代美術館藏

橢圓構成·三號　1914年　油畫畫布　140×101cm　阿姆斯特丹市立美術館藏　（右頁圖）

風格，但後者的住處卻如醺醉揮灑，室內繽紛的坐墊令人驚詫，香煙裊裊中更難以從容分辨悠閒大方的巴黎人長得什麼模樣。而蒙德利安的屋子因事務繁忙，只充滿冷冷的光。聖靈降臨節的歌舞歡騰他完全充耳不聞，孤高自傲地過著修道僧般的生活，兀自打理一切，獨行坎坷畫途。

　　在他畫室的畫架上，有一嶄新正方形畫布，畫著一個被

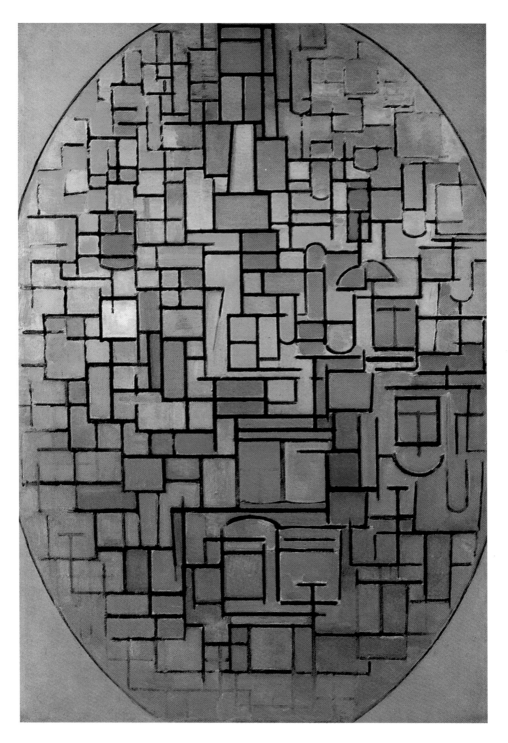

133

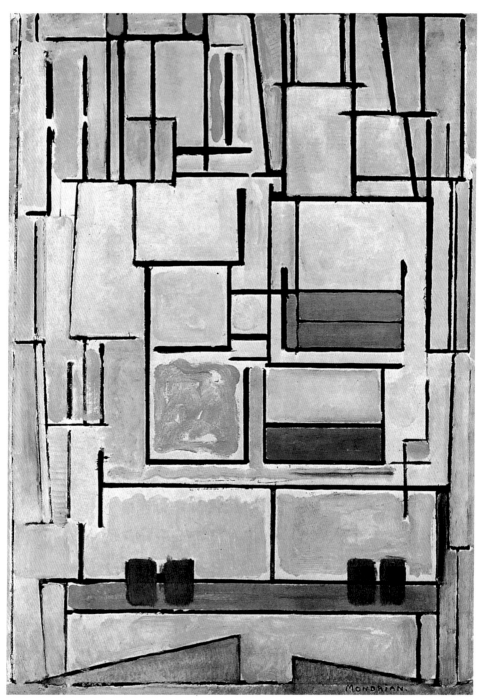

藍色建築物的正面　1914年　油畫畫布　95.3×67.6cm　紐約大都會美術館藏

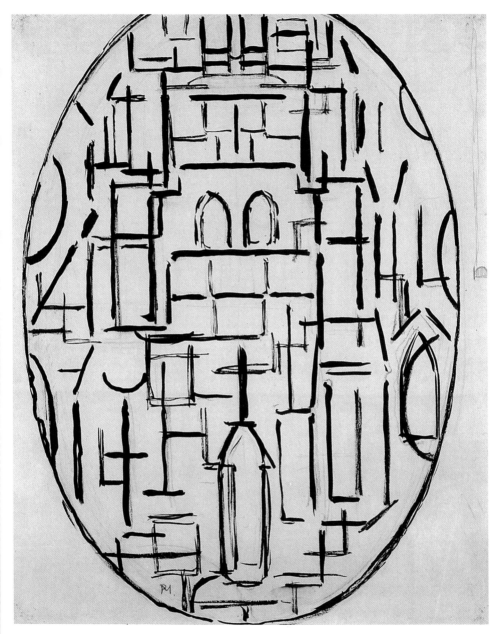

坦堡的教堂　1914年　墨水畫畫紙　63×50cm　海牙市立美術館藏

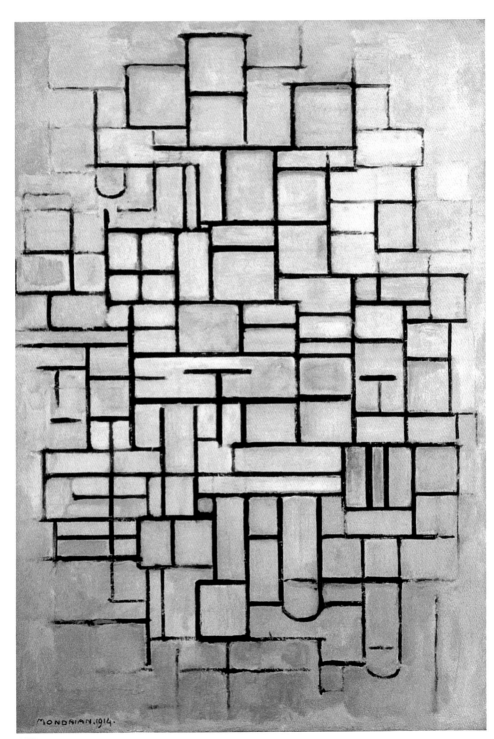

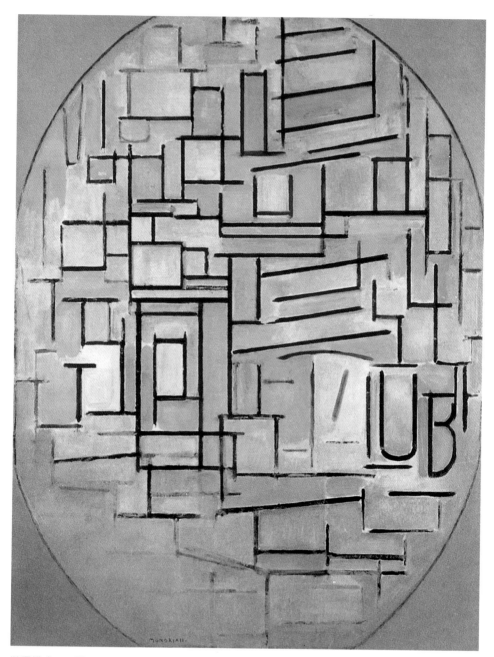

橢圓構成‧二號　1914年　油畫畫布　113×84.5cm　海牙市立美術館藏

構成六號　1914年　油畫畫布　88×61cm　海牙市立美術館藏　（左頁圖）

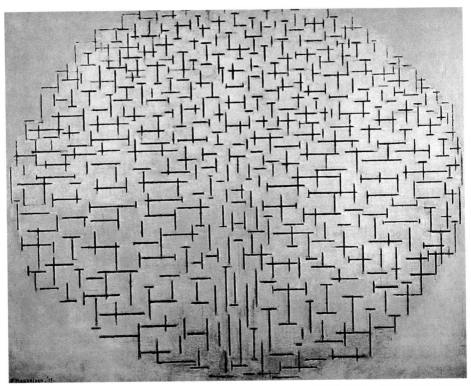

海堤與海‧構成十號　1915年　油畫畫布　85.1×108.3cm　荷蘭奧杜羅，庫拉穆勒美術館藏

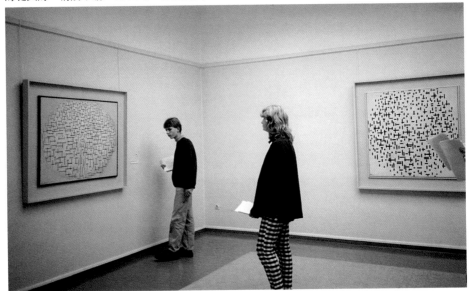

美術館中展出的＜構成十號‧海堤與海＞（左圖）與＜線條構成＞（右圖）

風車　1916年
油畫　103×86cm
海牙市立美術館藏

題」成爲受意念操縱的單純「表象」。印象主義者則用
「光」與「大氣層」狂暴地遮去了所謂的「主題」。而立體
主義者卻再次發現了「形」的魅力，全然還原了物象更原始
的幾何形態。最後，未來主義者爲了表現現代生活的躍動，
歸納出衆多觀點和衆多印象的總結。其實，不只未來主義
者，立體主義者也執著於點滴影像的「再現」。不屬於任何
一派的畢卡索，閒暇時所畫的古典精緻素描也頗有名氣，而

杜芬德瑞特河畔　1916年　油畫　85.5×108.5cm　海牙市立美術館藏
構成・一九一六　1916年　油畫畫布　120.7×74.9cm　紐約古今漢美術館藏　（右頁圖）

　　葛利斯、梅京捷、勃拉克等人也有採取日常用品（如報紙碎
片、亞麻地氈塊……）創作的時候。海勒塞等人的圓筒形立
體主義超越時空，蒙德利安心嚮往之，終於也走進了這個創
作的小團體，甚至曾與友人在荷蘭聯展過。他已全然自棄於
原色、形式、氣氛、遠近堆砌出的傳統天地。繪畫至此逐漸
成爲獨立的實體。另外，他和這些朋友也相繼在畫室展示
「革命叛逆」的心路歷程，尋求知音共鳴。
　　他給我看一幅淡粉紅和淺褐色線與面交織的作品，還有
一幅則全是線條。純白的畫面上，簡簡單單幾筆水平、垂直

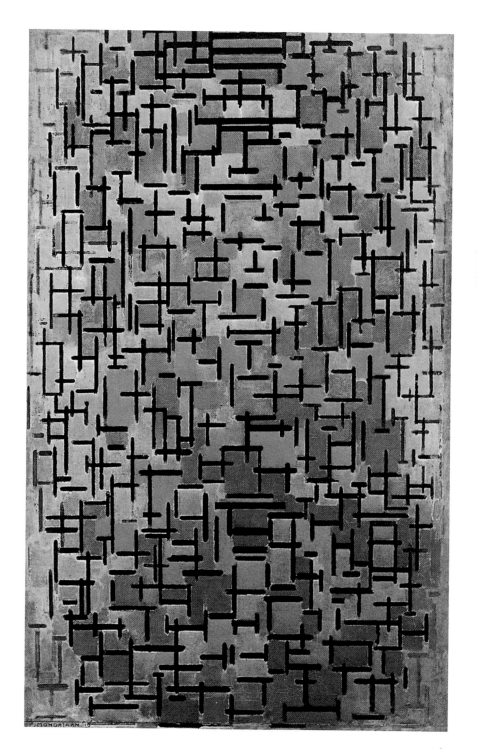

143

色彩構成A　1917年　油畫畫布　50×44cm　荷蘭奧杜羅，庫拉穆勒美術館藏

　　的黑線，如此而已。乍看之下，讓人聯想到莫爾斯（Morse）
訊號，但連綴出來的疏密層次隱隱向各個方向流動，卻清晰
可感。我那不可靠的直覺，在面對這樣的傑作的時候，竟一
點也沒辦法反映它的名字。

　　另一幅作品是以海與星空爲背景的凸堤。靠近一點看的
話，會發現他是多麼慎重地以幾何和美術技巧，將千萬個點
彙成水平和垂直線（這和從鐵銼下來的碎屑可以觀測出磁場
道理一樣）。還有，掛在正上方的〈坦堡的教堂〉，一系列的

色彩構成B
1917年
油畫畫布
50×44cm
荷蘭奧杜羅，
庫拉穆勒美術館藏

（下圖）
美術館中展出的
＜色彩構成A＞與
＜色彩構成B＞

花　1917年
油畫　80×50cm
海牙市立美術館藏

（左頁上圖）
色彩平面構成‧
三號　1917年
油畫畫布
47.9×61cm
海牙市立美術館藏

（左頁下圖）
色彩平面構成
1917年
油畫畫布
48×61.5cm
鹿特丹，波伊曼‧
梵‧貝寧根
美術館藏

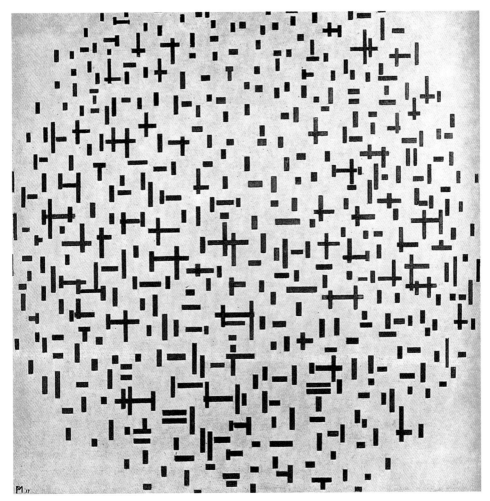

線條構成　1917年　油畫畫布　108.3×108.3cm　荷蘭奧杜羅，庫拉穆勒美術館藏
灰・褚構成　1918年　油畫畫布　80.4×49.8cm　休士頓美術館藏（右頁圖）

直線條充分架構出彎曲靈動的大教堂。門上則有一幅幾何學
圖案的作品。另一幅菱形構成的作品是用色塊分割矩形，並
點出對角線，就像小孩惡作劇、沒人要的一塊編織物。可是
你不妨注意，有些線條非常的細，有些線條非常的粗，總之

149

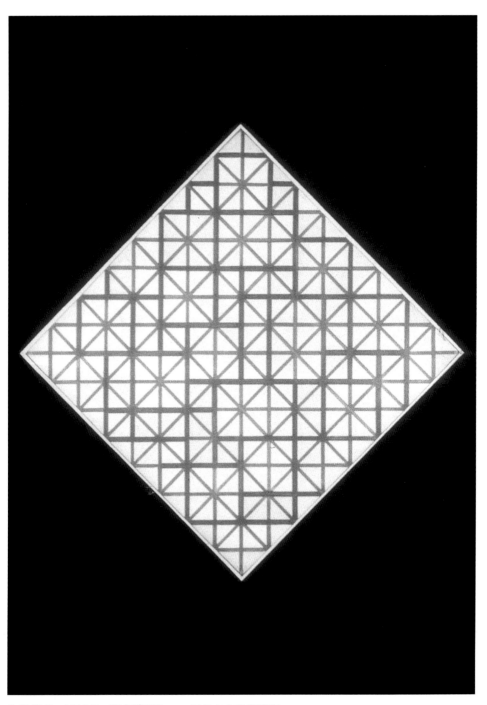

灰線構成　1918年　對角線121cm　海牙市立美術館藏

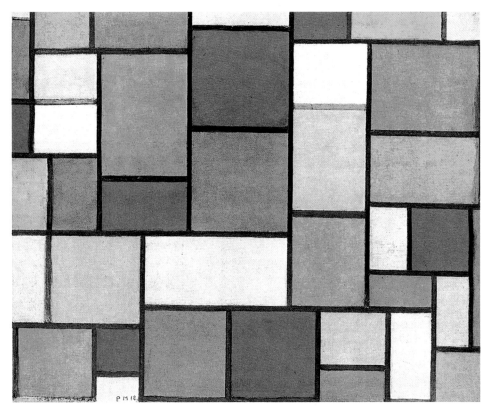

構成‧灰線區隔的色彩平面　1918年　油畫畫布　48.9×60.6cm　蘇黎世，馬克斯‧比爾藏

就是少了一點平衡感，相信一定會吸引住許多目光。再想想，它又恰似某種神祕的生命，不斷傳來具魔法的脈動。

　　最新的作品，畫著一個長方形。以前一貫散置的水平線、垂直線，現在以強烈對比色描繪幾個大矩形。由於對色彩的拿捏不是那麼有把握——例如淡灰和橙黃搭配的柔美馬賽克，就需絞盡腦汁——所以回歸堅固的圖案外形和原色的運用與呈現是不得不然。蒙德利安一步步放棄其繪畫技法，而終於什麼也不依賴地抓住了色調鮮亮的這一要領，給人明確的感受，目前他正努力嘗試使畫面柔和，呈現整體的氛圍

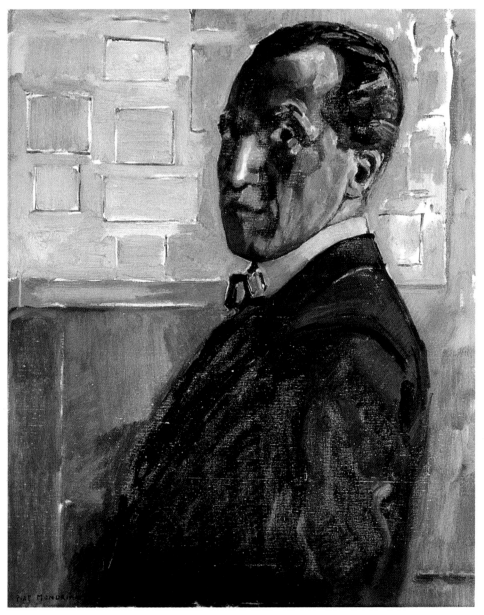

自畫像　1918年　油畫畫布　88×71cm　海牙市立美術館藏

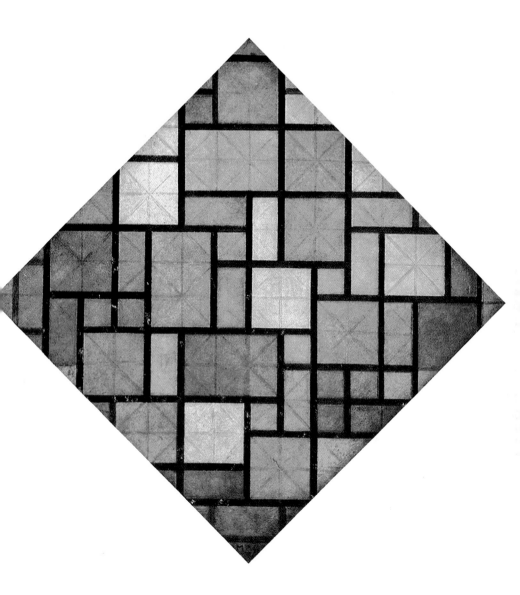

菱形・灰線區隔的色彩平面　1919年　油畫畫布　對角線67.6cm　巴塞爾，瑪格麗特・阿爾普藏

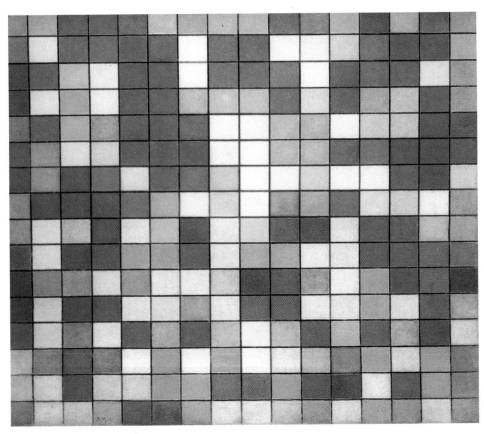

構成・棋盤・淺色　1919年　油畫畫布　86×106cm　海牙市立美術館藏

意境。

　　他說話雖斬釘截鐵，但並不能使人心悅誠服。訪談後，我有點沮喪，順手捏了捏沙發上一個阿拉伯風格的坐墊。難道蒙德利安的藝術是用那麼幾個幾何圖案隨便拼湊出來的嗎？就像阿拉伯人因爲宗教（非藝術）的關係，禁止描繪物象般？非也，我倒不這麼認爲。在我眼中，那些幾何圖案並不是死死板板只有左右對稱的形式而已，毋寧說，生機蓬勃的阿拉伯風格才是其精髓。

構成・棋盤・深色　1919年　油畫畫布　84.1×101.9cm　海牙市立美術館藏

　　而這所謂的「單純化」和「抽象化」就意味著以後他再也畫不出這種畫了嗎？蒙德利安自認如此，是他的信心問題，但繪畫是值得堅持一輩子的浩瀚大業，不是嗎？他對自己的作品──未解決本質問題的作品──是怎麼想的呢？──簽名、裱框的作品──又是怎麼想的呢？畢竟在畫架上畫畫總不是陳腐的過去式吧？蒙德利安不需要回答我的問題，他的畫室已經替他作了最好的說明。質地良好的畫室樸

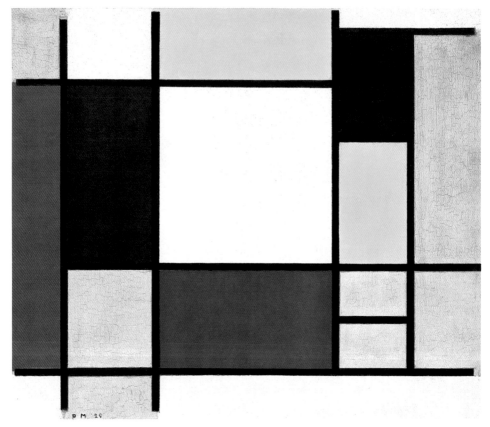

紅、黑、藍、黃、灰構成　1920年　油畫畫布　51.5×61cm　阿姆斯特丹市立美術館藏

已，對三位一體的基督教義大惑不解的學生，可是一到戶外
卻立刻生龍活虎、煩惱盡拋、平凡度日的人，而接觸原本生
疏的藝術天地後，再回首庸俗不堪的現實世界，竟覺分外甘
甜可喜──那晶閃的綠，那似錦的櫻，還有綴滿盛放芍藥的
冰淇淋小攤……

　　連我走在地下鐵台階時，腦中都不斷湧現栩栩美景。瞬
間，蒙德利安「實驗室」的色塊實驗，忽然十分具體地跳進
了我的靈感：長方形的幽深隧道、滑動的電車；牆壁也是長

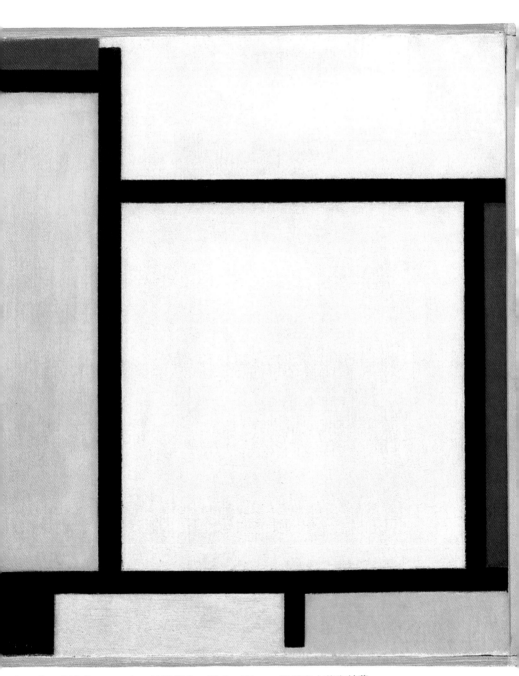

紅、黃、藍構成　1921年　油畫畫布　39.5×35cm　海牙市立美術館藏

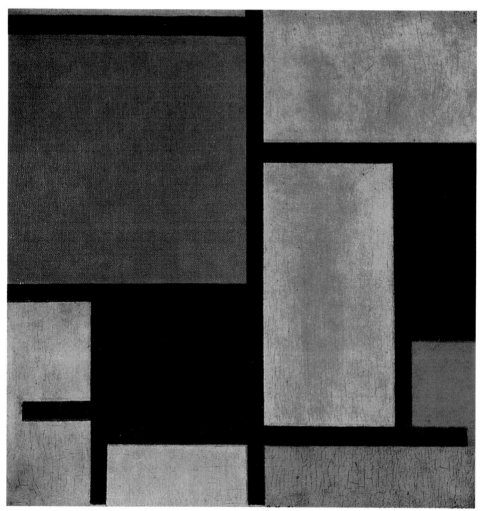

紅、黃、藍構成　1921年　油畫畫布　47.9×47.9cm　紐約羅斯啟德夫婦藏

方形的，紅配綠的廣告看板被繽紛的色塊分割，幾乎與蒙德利安的畫法如出一轍。那廣告看板還很幸運地被用一些可怕的東西取代了，但效果和單色平塗一樣，組合起來也是一幅擾攘生動的背景。我見證了蒙德利安的想法！可悲的是，長方形不見了，今天我們走的是圓形的地下道。其次，車站是

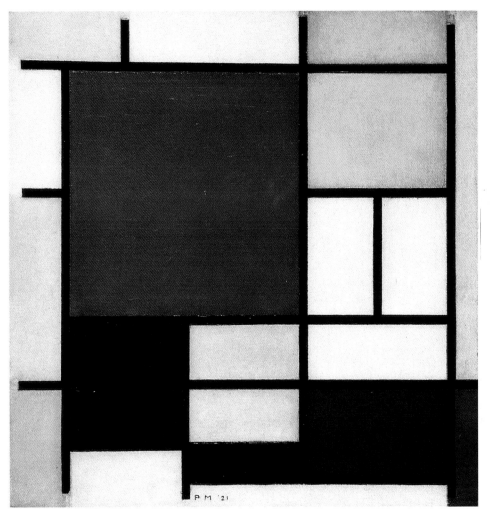

紅、黃、藍構成　1921年　油畫　59.5×59.5cm　海牙市立美術館藏

一個彎曲的洞穴，屋頂是圓筒狀的，電燈則用橢圓光束投射。原本環繞著我們的直線，竟拱手讓給了圓圈。我不禁又迷惑了。

蒙德利安爲什麼捨圓圈而就直線呢？圓形行星大多繞著球狀核心之軌道運轉；而幾乎所有的寺院、工廠、車站屋頂

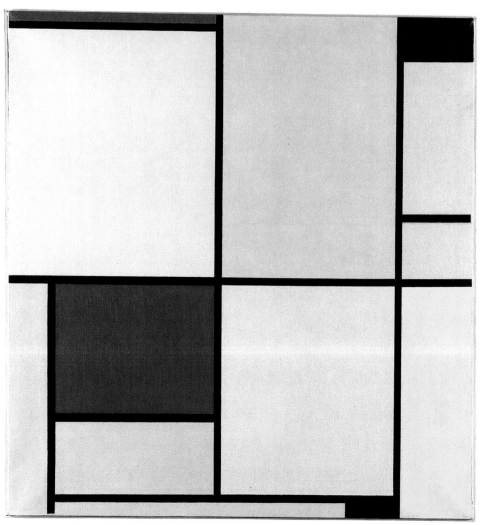

紅、黃、藍構成·一號　1921年　油畫畫布　103×100cm　海牙市立美術館藏
作品·一號　1921年　油畫畫布　96.5×60.5cm　科隆，瓦拉夫·里希爾茲美術館藏　（右頁圖）

也都是由曲線組成的啊！行星如輪軸運轉，是宇宙不變的自
然法則，甚至，蒙德利安屋子裡所有會動的東西（機械、
花、女性、煙⋯⋯）也都以圓筒、圓錐、圓柱、球體構造與
四周圓融並存。這麼說來，向世上無限多樣複雜的形式，一

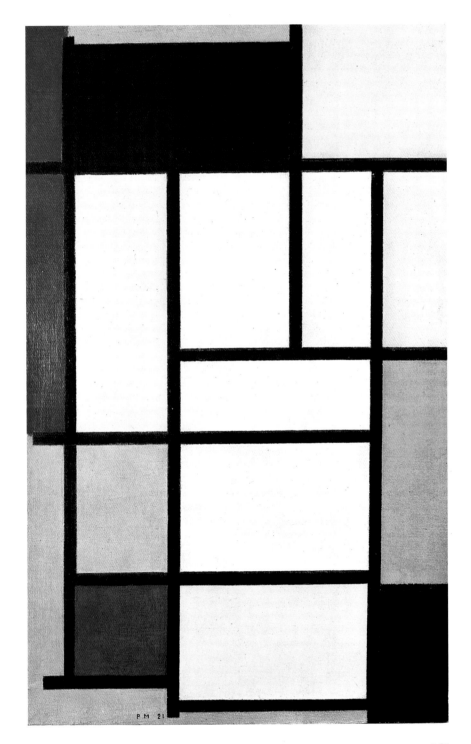

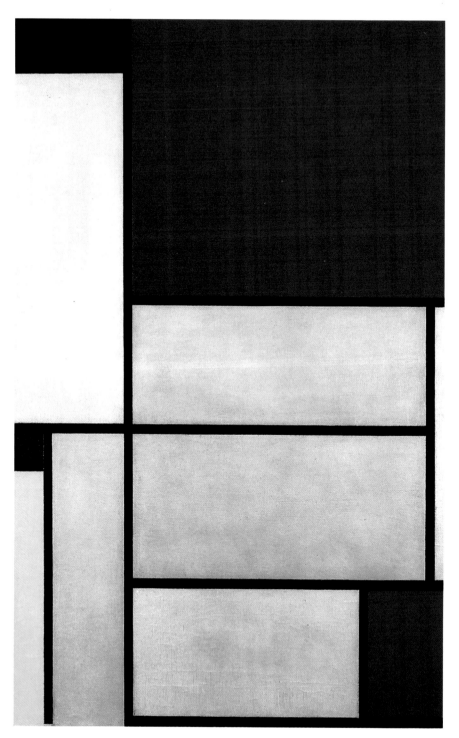

<作品・一號>的製作過程
圖解

（左頁圖）
作品・一號　1921年
油畫畫布　96×60cm
科隆路得維希美術館藏

（右圖）
菊　1921年後
水彩畫畫紙
28.5×20.5cm
海牙市立美術館藏

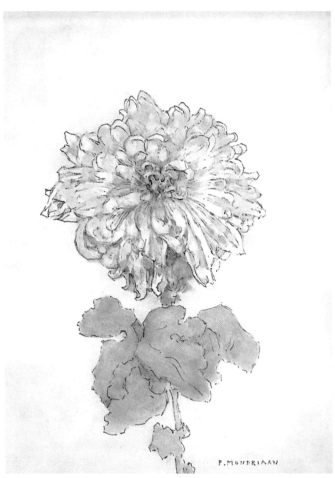

切艱深難解的數學挑戰的人類，又爲什麼反而掉頭去鑽研童
玩積木般簡單的益智遊戲呢？

後記

　　蒙德利安不僅是畫家，他也常在《風格派》雜誌上投稿抒
發理念。並在《新造型主義》發表關於現代巴黎生活中的純文
學印象（指一九二○年發表的「大街與小館」一文），

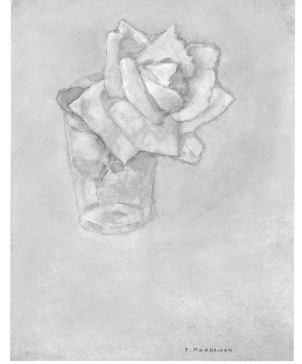

插在玻璃杯中的白玫瑰　1921年後
水彩畫畫紙　27.4×21.3cm
海牙市立美術館藏

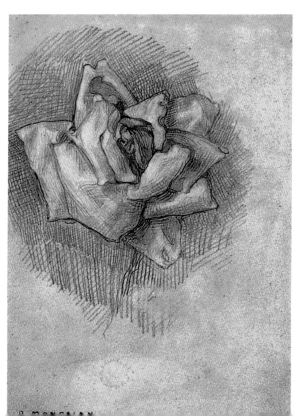

玫瑰　1921年後　鉛筆畫
25×18cm　海牙市立美術館藏

白玫瑰　1921年後
水彩、色鉛筆畫畫紙
27.3×25.5cm
海牙市立美術館藏

百合花　1921年後
水彩、色鉛筆畫
24.9×19.3cm
海牙市立美術館藏

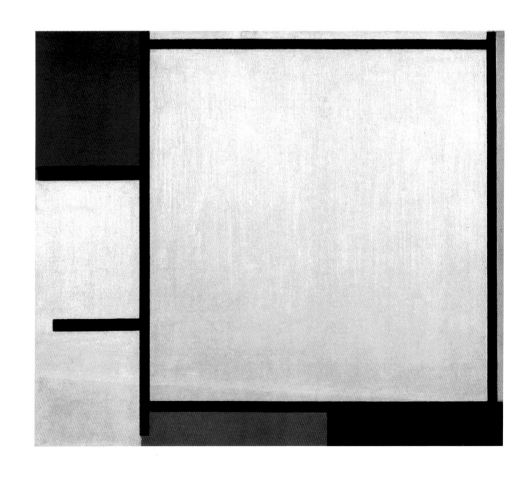

《New Hits》雜誌上同時也刊載了凡迪賽的批評文章。文人相輕，自古皆然。

　　蒙德利安不只憑印象想到什麼就寫什麼，反反覆覆，情緒矛盾，還會不時岔開話題，另闢焦點。他的筆法近於印象派者的散文，且已從單純化的藝術形式中抽離了。他用筆記錄一切心得思惟。但同樣執筆爲文的未來派、立體派畫家，卻不啻難以理解的達達派，悄然靜默。藝術家流派間唯一被認同的共識，而今恐怕只剩以抽象感知純粹的虛無了吧！

<div style="text-align: right">（原載於一九二〇年七月九日華杜蘭晚報）</div>

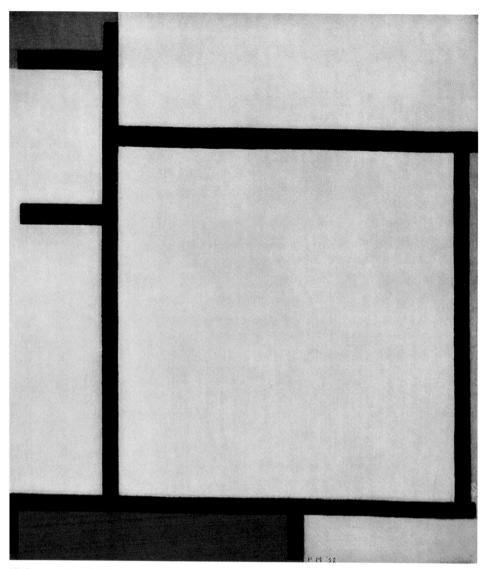

構成　1922年　油畫畫布　38.1×34.9cm　紐約羅斯啟德夫婦藏
藍、紅、黑、黃構成　1922年　油畫畫布　42×50cm　阿姆斯特丹市立美術館藏　（左頁圖）

皮特・蒙德利安訪問記
水晶般透明的畫室

　　巴黎，九月。蒙巴納斯車站後面人聲鼎沸。穿過帶點髒的灰色中庭，踏上堅固卻陰鬱的樓梯，蒙德利安的家門立刻映入眼簾。

　　怎麼會變成這樣呢？跟在窮苦的駱駝隊伍前「芝麻開門」的一千零一夜故事完全無關吧？我們固然不致對這位素來孤高的苦行僧，有什麼太豐富的期待，但卻對在背後將一切淨化、剔亮的魔力充滿好奇。

　　就是梵・鄧肯簡潔洗練的〈探戈宮殿〉、飄著畫具氣味的古代荷蘭畫室，也都還沒用到幾何學的純粹、明淨的色彩和活性化的空間等表現法。在這些表現法營造出的空間裡，人們可以完全拋棄物質上的顧慮，而悠然神馳於無上的境界。我不禁想起以前在補習班補數學的痛苦經驗。這裡的空間和那補習班不同，清新似雪的氛圍，澄澈如冰的空氣，使同樣是邏輯思考，卻有更自由、開放的餘地。

　　幾次拜訪蒙德利安，發現他的畫室持續在成長。上回他牆上掛的數幅素淨畫布，而今已彙集成一大型連作。眼前所謂的牆壁，是以長方形的長幅和寬幅，有秩序地劃分出極為平均的白、灰、黑、豔紅、藍、黃等色塊。這位魔術師用吸人魂魄的大鏡子，使各細部的表現熠熠生輝。有毛皮坐墊的

紅、黃、藍構成
1922年　油畫畫布
50.2×40cm
德國私人藏

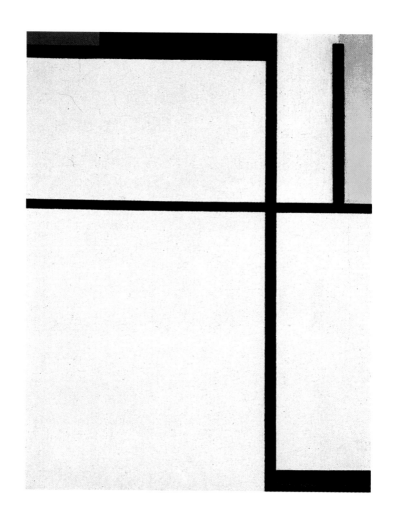

長椅及矩形毛地毯，更反映了新造型主義者的宣傳要義。

　　畫架上掛著蒙德利安的最新作品。三、四條水平線和垂直線，在 45 度傾斜的白色四方形上相交於一點，分割出黃、藍小色塊，很像平易、親切的磁磚畫，作品明顯地單純化了。

　　正因為牆上有這幅連作，整個空間擴大得恰到好處，使人置身其中，豁然開朗。我請教了他的這種安排。

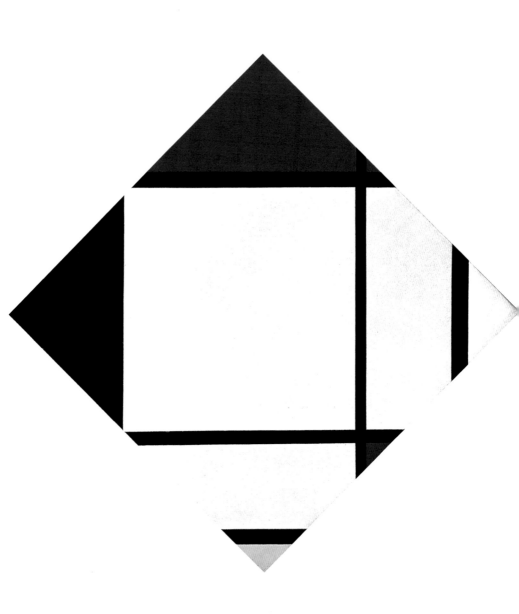

菱形構成　1925年　油畫畫布　對角線108.9cm　荷蘭私人藏

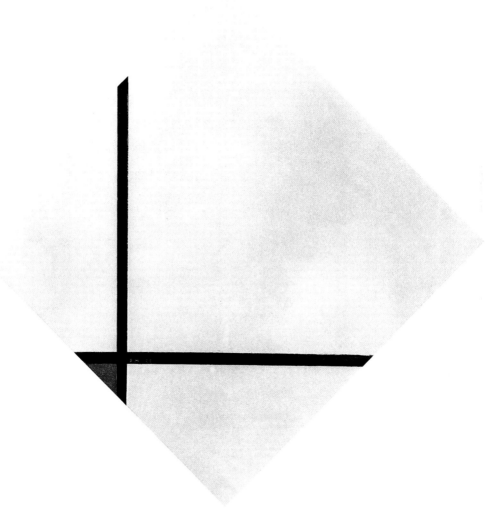

藍、黑構成　1926年　油畫畫布　對角線84.5cm　美國費城美術館藏

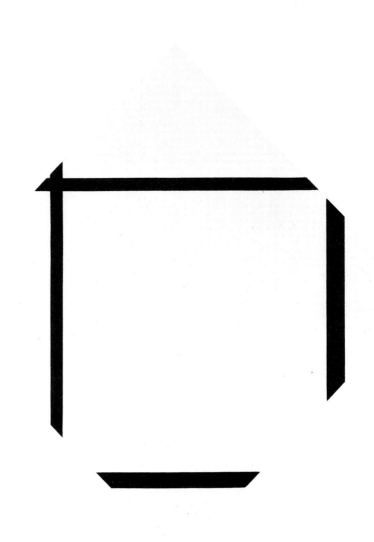

白、黑構成　1926年　油畫畫布　113.7×111.8cm　紐約現代美術館藏

1 A.————————M————————B

1.一條線從A到B，中間點爲M。

2 從M到C畫圓弧線。

3.ACB連成三角形。

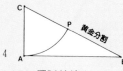

4.AP以圓弧線連上。

5.以B爲圓心，連接PD二點成一弧線。

6.得出具黃金分割的長方形ABDE。

〈白、黑構成〉計畫，依下列方法展開：

1.在呈90度倒轉的正方形對角線上，作一點Q，使成一黃金分割之長方形ABCD。

2.以AQ線爲一個邊，作出另一正方形，並在這正方形之對角線上得一點P，使成另一具黃金分割之長方形EFGH。

3.將PQ二點重合，使兩正方形交錯相疊。

蒙德利安在1926年所畫，現藏紐約現代美術館的作品＜白、黑構成＞。基本上，以黃金分割的結構發展而來。

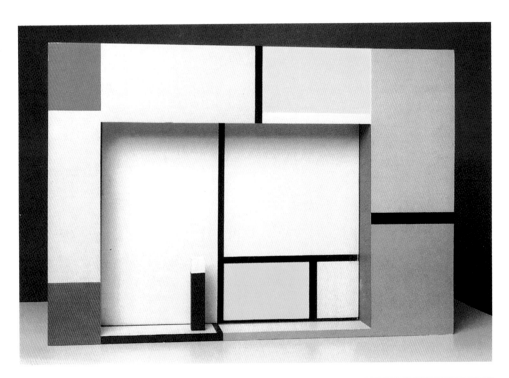

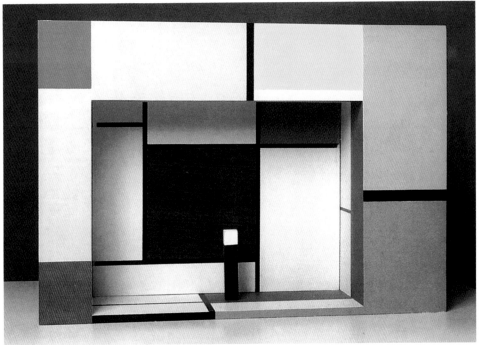

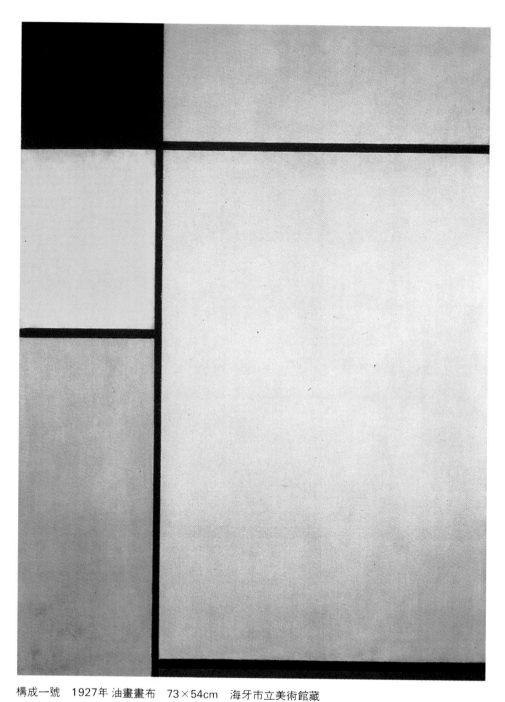

構成一號　1927年 油畫畫布　73×54cm　海牙市立美術館藏

爲舞台劇「刹那即永恆」所作的劇景設計模型　1926年，1964年艾德・戴克斯（Ad Dekkers）
重造　木、紙板　53.3×76.5×26.5cm　荷蘭恩德霍芬市立美術館藏　（左頁上下圖）

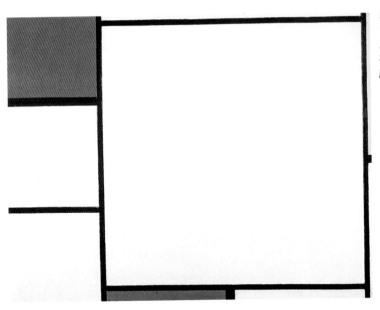

紅、黃、藍構成
1927年　油畫
40×52cm
荷蘭奧杜羅，
庫拉穆勒美術館藏

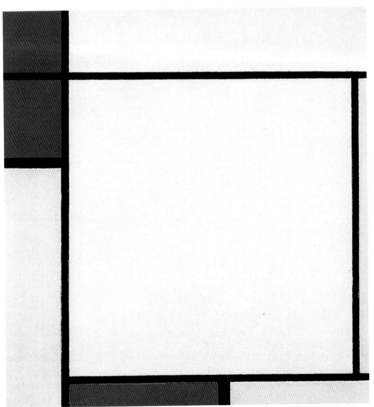

紅、黃、藍構成
1927年　油畫畫布
51×51cm
克里夫蘭美術館藏

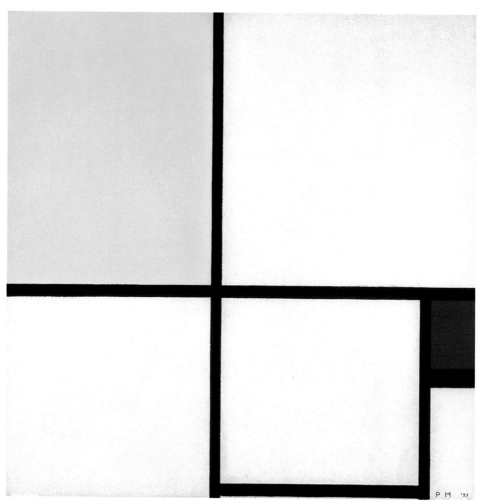

黃、藍構成　1929年　油畫畫布　52×52cm　鹿特丹，波伊曼·梵·貝寧根美術館藏

「我要表現的不是悠閒的感覺，重要的是凝聚在畫架上的内涵。這和能迅速傳遞印象的裝飾性壁畫是完全不一樣的。我的畫以抽象代全體，抽象造型的牆壁，使整個房間散發深遠的底蘊。正因表層圖象不是一種裝飾，它裡面客觀的、普遍的精神，蕩漾四處，所以能夠令人印象深刻。」

對一些關懷畫家成長的人來説，從方格花紋圖案過渡到

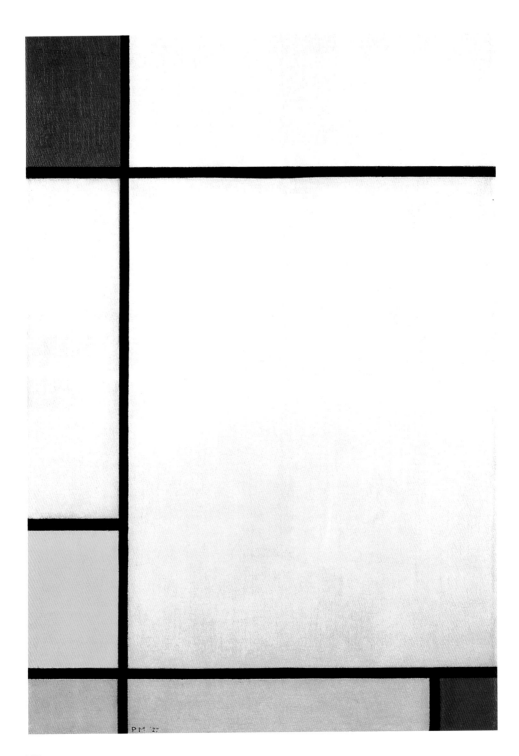

180

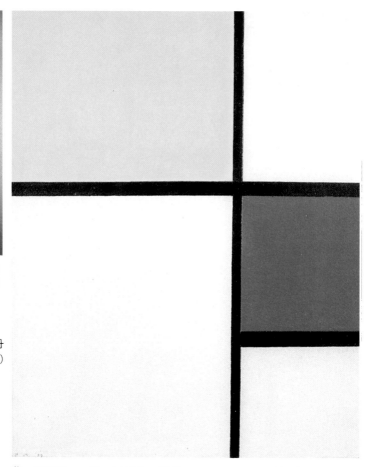

阿姆斯特丹市立美術館
收藏的蒙德利安油畫作
品〈紅、黃、藍構成〉

紅、黃、藍構成
1927年　油畫畫布
61×40cm　阿姆斯特丹
市立美術館藏　（左頁圖）

黃、藍構成・一號　1929年　油畫　40.5×32.5cm　阿姆斯特丹私人藏

命名為〈狐步舞〉，藝術家為成就自己的藝術而刻意抹去主觀
表現，似乎是一種必要的突破和必然的結果，不值一提。而
現在，蒙德利安全心投入的，可以説是一種室內裝潢設計
吧。德國舞蹈家格列特・帕卡。在空曠雪白的客廳裡掛上精
選的蒙德利安鑲嵌畫，以營造安詳閒適的氣氛；但在德勒斯
登的畢涅爾夫人家裡，蒙德利安卻為她作了擴張空間的設
計。當然在這裡討論「空間藝術」是稍嫌輕率，而這位抽象

狐步舞A　1930年
油畫畫布
對角線114cm
美國耶魯大學藝廊藏

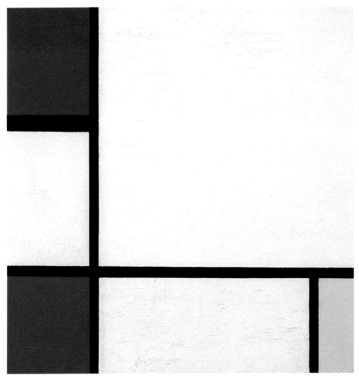

紅、黃、藍構成
1929年　油畫畫布
52×51.5cm
阿姆斯特丹
市立美術館藏

藝術家能完整無損地將矩形的基本特性，迅速有效地定位到
精神上和視覺上，使人感覺連續不斷的平面重疊輝映。總
之，他抓得住建築的要領。

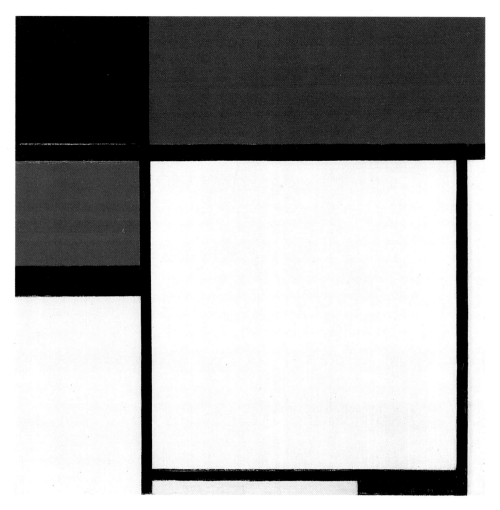

狐步舞B　1929年　油畫畫布　44×44cm　美國耶魯大學藝廊藏

　　　　除了屋牆的設計，蒙德利安還是一位舞台美術家。比利
時構成主義者史豪爾有一件作品是擔任「有中場休息的三幕
合唱與芭蕾」──「剎那即永恆」的舞台設計，在里昂的唐
璜劇院、布魯塞爾和羅馬連續上演。從這齣戲裡，我們可以
看到他所創造的色彩環境。而蒙德利安製作的舞台模型則是

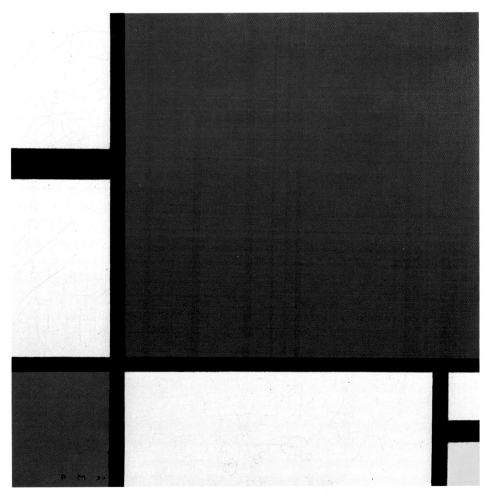

紅、黃、藍構成　1930年　油畫畫布　45×45cm　蘇黎世私人藏

非常有魅力的。模擬舞台的四角形箱子隔成三間，依次可以
拉開所安排的三個幕。誠然，這絕非俗物。一個底座不至於
就永垂不朽，重要的是這「無題」的作品以極平淺的舞台輪
廓，呈現一種分隔的均衡美，撼動人心。但從這裡我們也可
以看出蒙德利安對立體縱深的避諱。他認爲，太過強調「自
然逼真」，反而不自然。然而他卻無法跳出現代舞台設計三

黑線構成・二號　1930年
油畫畫布　50.5×50.5cm
荷蘭恩德霍芬
市立美術館藏

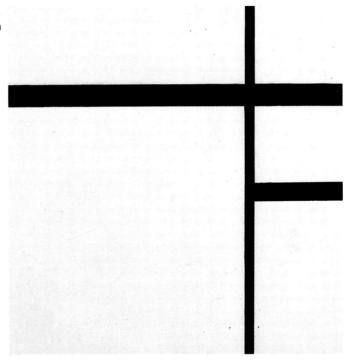

黃色構成　1930年
油畫畫布　46×46.5cm
杜塞道夫北萊茵
威士特華連美術館藏

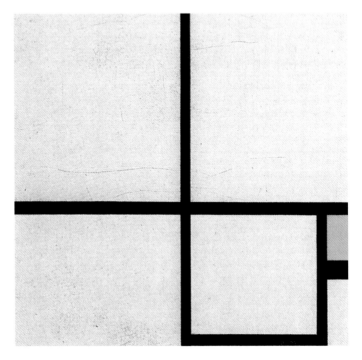

兩線條的構成　1931年　油畫畫布　80×80cm　阿姆斯特丹市立美術館藏

構成‧一號　1931年　油畫畫布　50×50cm　馬德里，帝森‧波尼密沙基金會藏

　　度空間的交叉點，不是嗎？

　　「那麼，演員怎麼樣？能給你些靈感嗎？」

　　「我自己不演戲，但並不排斥對我猶如戲服的流行款式。我不是演員，我承認我看戲注意的不是演員的表現，只求理解劇情罷了。演員並不致影響我的創作思考，但後台卻

黃、藍構成　1933年　油畫畫布　41×32.5cm　斯德歌爾摩現代美術館藏
黃線構成　1933年　油畫畫布　對角線113cm　海牙市立美術館藏　（左頁圖）

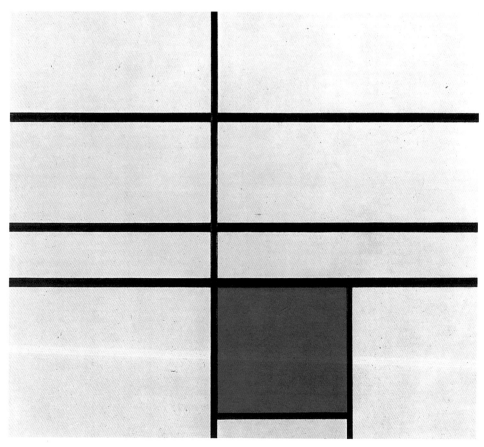

藍色構成　1935年　油畫畫布　71×69cm　密西根州路易‧維斯頓收藏

對我有某種吸引力。」

　　「爲什麼演員通常不穿飾有矩形方塊新造型主義風格的戲服呢？」

　　「因爲新造型主義的思想要點即追求靜止，在他們看來，『運動──運動著──人們』是一種規律。」

　　其實，蒙德利安的想法是完全解放演員，用錄音帶播放錄好的台詞，讓演員自由發揮肢體語言。這不是和義大利未來派的普朗波里尼作風有點像嗎？

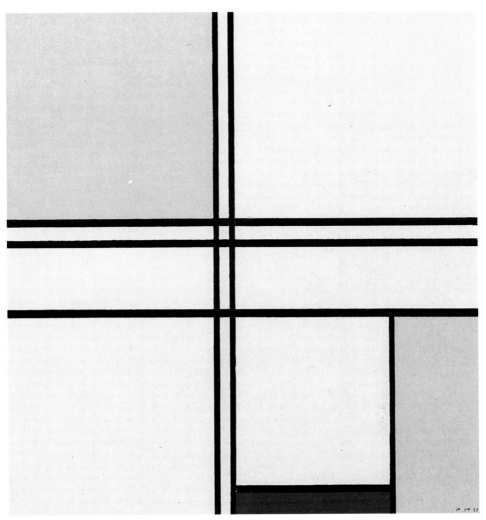

灰、紅構成　1935年　油畫畫布　57×55cm　芝加哥藝術協會藏

　　而爵士樂和現代舞卻激起了蒙德利安的熱情。前不久，
我在騎馬俱樂部碰到他，當探戈緩慢婉轉地哀歎悲歌時，蒙
德利安明顯地露出不耐，而期盼著堅如鋼鐵、強固冰冷的黑
人音樂。那徐徐推進的高亢清揚，令他重展歡顏。

　　蒙德利安特別熱愛查士頓舞。

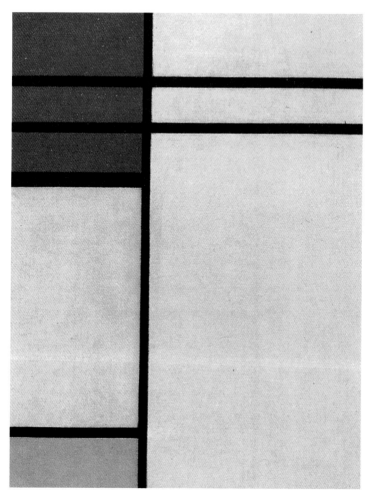

紅色構成　1936年
油畫畫布　43.2×33cm
私人收藏

（右頁圖）
紅黑構成　1936年
油畫畫布　59×56.5cm
紐約席得尼・杰尼
畫廊藏

　　「你知道嗎？這種舞給人狂烈肉體的力量，而感性傾訴
的聲音也不弱。」

　　「歐洲人用跳舞來放鬆神經，所以他們老選些歇斯底里
的舞來跳。可是黑人譬如像約瑟芬・貝嘉，生來就具有圓熟
好看的舞姿。現代舞也不例外，在強烈高昂的快板裡面，凝
聚收縮與張力，淋漓盡致到一幅力竭汗湍、殆欲斃然的樣
子。那麼荷蘭究竟爲什麼禁止人們跳這種運動量很大的舞

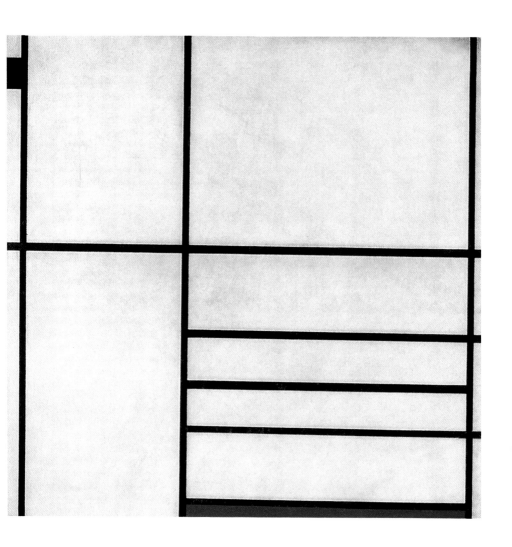

呢？因為這種舞（查士頓舞）是中間間隔幾步、面對面渾然忘我地激烈扭踢，愛跳的人甚至會跳到連談戀愛的時間都沒有。我本人都會因為沈迷其中而樂不思蜀了，更遑論它被解禁……」

看來蒙德利安既是這舞的支持者，同時也是批判者。

天賦異稟的雕刻家范頓黑洛在雜誌上發表過關於蒙德利

藍與白的垂直構成
1936年　油畫畫布
121×59cm
杜塞道夫美術館藏

（右頁圖）
紅、黃、藍構成
1936～1943年　油畫畫布
59×54cm
斯德歌爾摩現代美術館藏

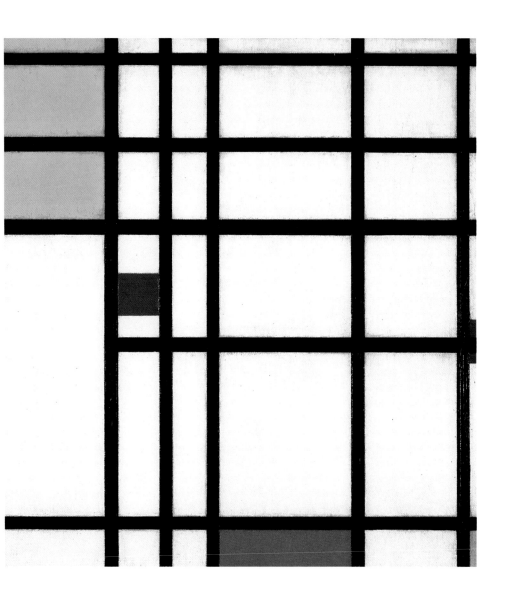

安幾何學特質的「鑲嵌畫」賞析。原來用正方形裡的內接一圓的圓心作分割點，也能成就一幅佳作。爲了改善公式化繪畫法的僵硬說明，把一張可以描繪正方形上所有線條的透明紙，放在蒙德利安的作品上觀察，就比較容易發現幾何圖像

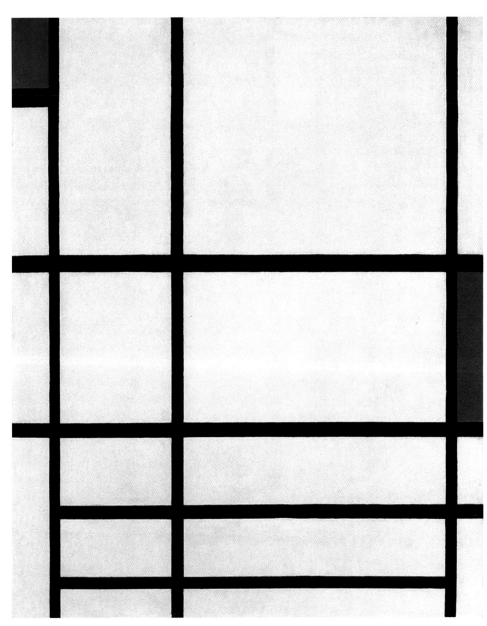

構成‧二號　1937年　油畫畫布　75×60.5cm　紐約現代美術館藏

黃色構成　1938年　油畫紙板　61×50cm
紐約麥克‧葛羅利收藏（右圖）

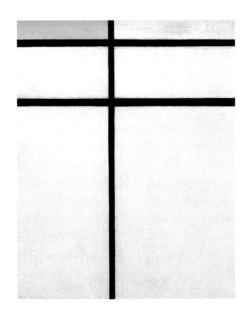

有藍色的構成　1937年 油畫畫布
80×77cm　海牙市立美術館藏（下圖）

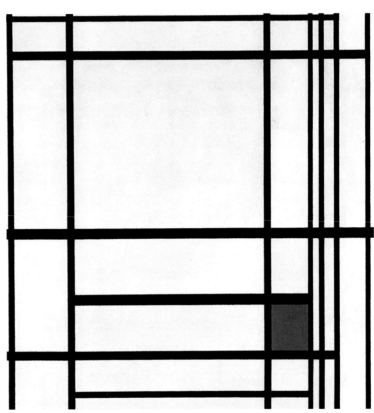

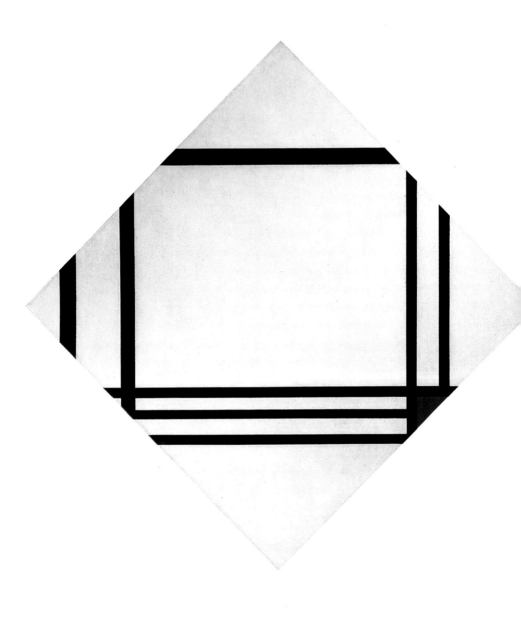

有紅角的四邊形構成　1938年　油畫畫布　149×149cm　巴塞爾，貝耶勒美術館藏

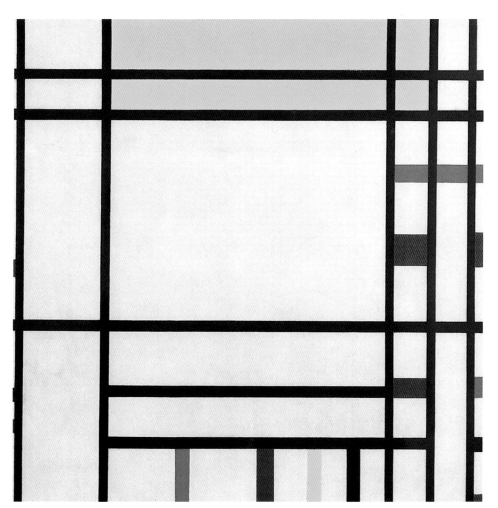

協和廣場　1938～1943年　油畫畫布　94×95cm　美國達拉斯美術館藏

創作的關鍵。但這也就「沒人喜歡」了吧。把蒙德利安繪畫
的意涵，特地用金字塔的神祕數值來參照、比對，似乎是一
小題大作。范頓黑洛的解析雖有助欣賞，但若一味用數值來
分析他的作品，作品的精神內蘊恐怕會完全被抹淨，只剩個
徒具形式的空殼。且人們通常會依視覺上的放大或縮小現象

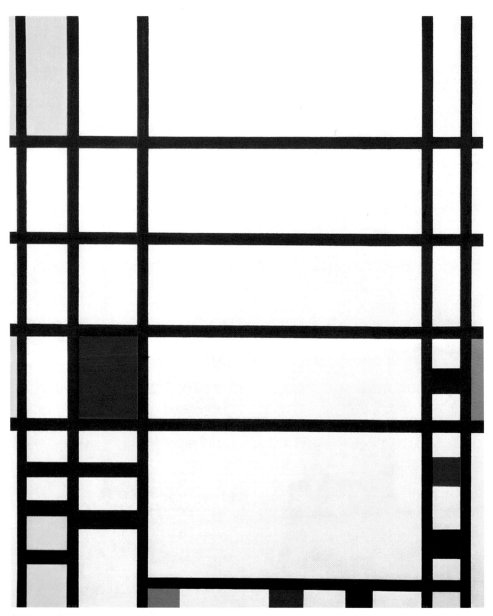

特拉法加廣場　1939～1943年　油畫畫布 145×119cm　紐約現代美術館藏
有藍色的構成‧二號　1939～1942年　油畫　72×69cm　（右頁圖）

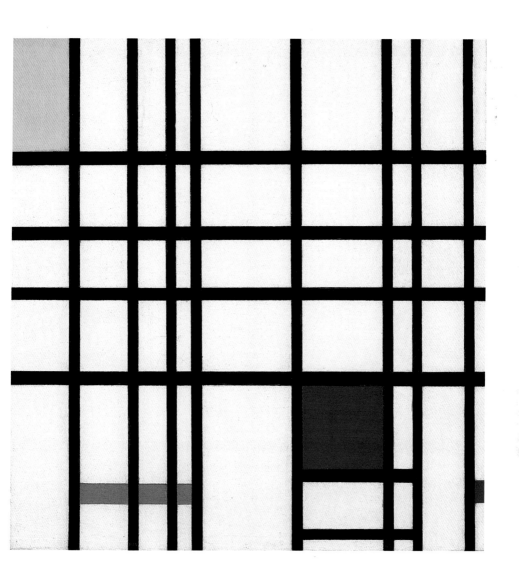

來理解作品，而無視於干擾幾何學效果的色彩。因此，用那
種數學計算法，想領悟蒙德利安的敏銳的直覺，就跟把他的
畫拿去大太陽下曬一樣，都不可能窺得一二。

　　這種論點的危險，是主觀的判定弱者爲弱。雖然經過科
學測量，但據此分勝負似乎失之武斷。風格派運動的倡導者

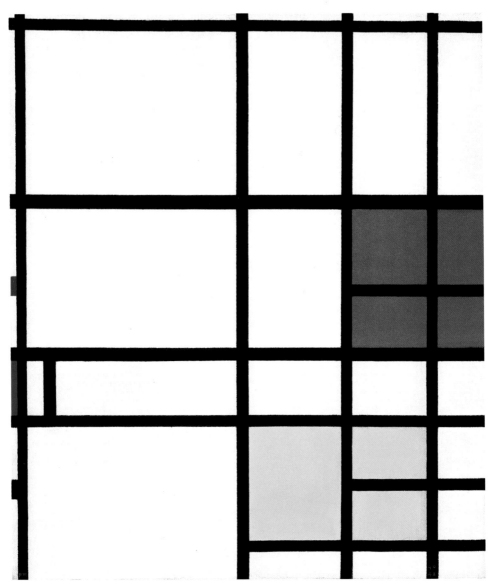

倫敦構成　1940～1942年　油畫畫布　82.6×71.7cm　紐約水牛城，奧布萊特‧諾克士美術館藏

梵‧德士堡長久受蒙德利安的薰陶，突然間他畫的水平線和
垂直線又回復原來「太過自然主義」的氣質，並進一步探索
能與物理的、現實的、視覺的東西溝通的物象。人的思想方

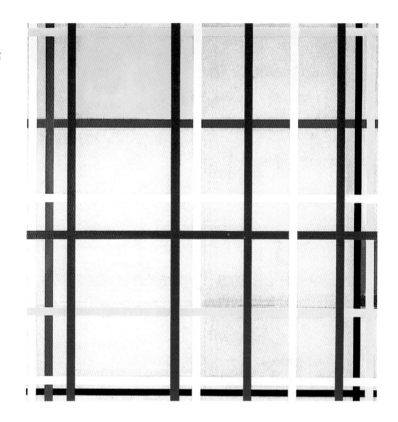

紐約‧紐約市
1941～1942年
油彩、鉛筆畫畫布
紐約席得尼
杰尼畫廊藏

式經常與自然法則對立，蒙德利安就可以掌握斜線，對角線的運用，而不拘泥於水平線和垂直線。他比較特別的作品雖然也是用一般的線條構成，可是這個 45 度傾斜的長方形塊面，卻和我們歪著頭看其他垂直、水平體系下的斜方形作品大同小異。然而，它們都是多麼純淨、明快呀！與其說那些比較特別的作品是劃時代的創舉，不如直言說它們是心術不正的人不懷好意所開的一個玩笑吧。

那麼，對於蒙德利安、新造型主義，我們到底應該有怎樣的認知呢？

我們應該毫不吝嗇地給這位堅持理想、不迷失自我、敢於在精神、物質境界中高舉反動旗幟的藝術家讚美和鼓勵。

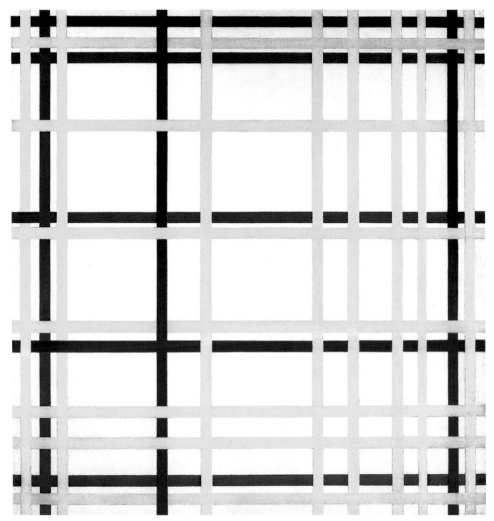

紐約市‧一號　1942年　油畫畫布　120×144.1cm　紐約席得尼‧杰尼美術館藏
＜紐約市‧一號＞局部　（右頁圖）

他用極其精簡的手法作那樣微妙而均衡的創作，真令人激
賞。在這個吹捧、誇張的宣傳世代，言行謹慎到萬分顧忌他
人眼光的蒙德利安，是一種偉大而稀有的存在。他的作品能
被想法幾乎完全相異的反對者接受，不可謂不奇怪。蒙德利

安的確稱得上國際少數傑出的荷蘭人。

那麼，新造型主義呢？

這個主義幸運地在最佳時機被提出來。首先，它成了立體主義向前推進的動力。其次，它單純化、水泥方塊般的明顯特質，恰巧能與現代建築相得益彰，彼此吸納、活用、唱和。也正是新造型主義思想的徹底領先羣倫，並恣意拓展天地，點醒了蒙德利安創作的迷惘，突破了繪畫的瓶頸。換個角度看，其實圓與線都是最基本的創作元素，再者，黃、藍、紅又憑什麼適合擔任他圖像上的要角？這是因爲它們特別具有能搭配冷硬、孤傲線條體系的氣質。刻板僵直配上明快亮麗，所以能協調平和，深入人心。

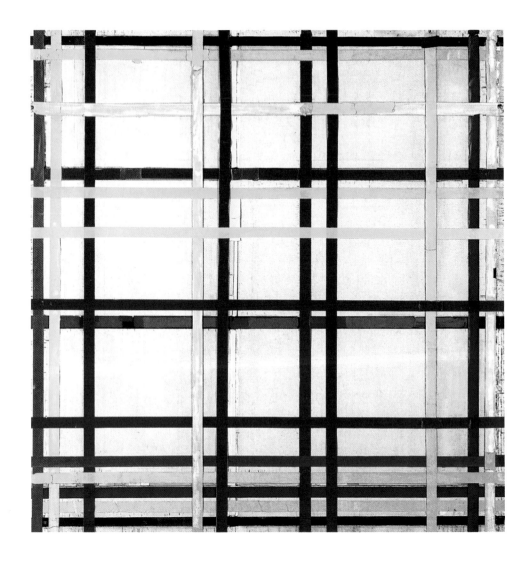

　　我曾經有過批判他創作先天上弱點的念頭。

　　在他的畫室裡，驀然，我發現了圓形花瓶的……
「花」。

　　當他為我解說時，我參透了一件事──「就像高雅和嬌
媚被用來象徵女性般，我們無意義地渴求著什麼形容詞。但
這樣對嗎？花無非是人造花罷了。又好比為了從屋裡剪除自

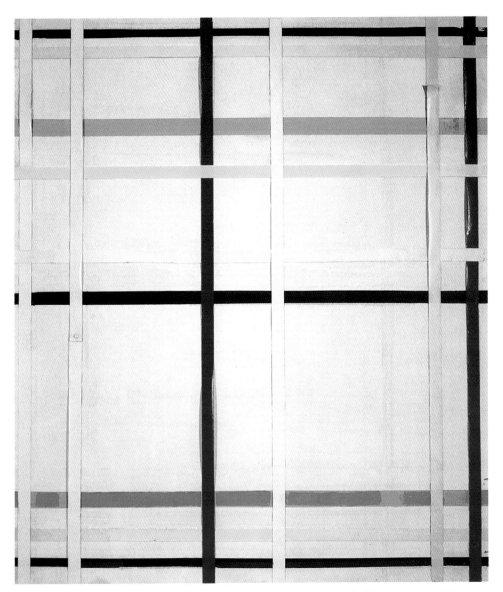

紐約市・三號　1942～1943年　水彩、膠帶畫布　115×99cm　紐約席得尼・杰尼畫廊藏
紐約市・二號　1942年　油畫畫布　119×115cm　杜塞道夫美術館藏（左頁圖）

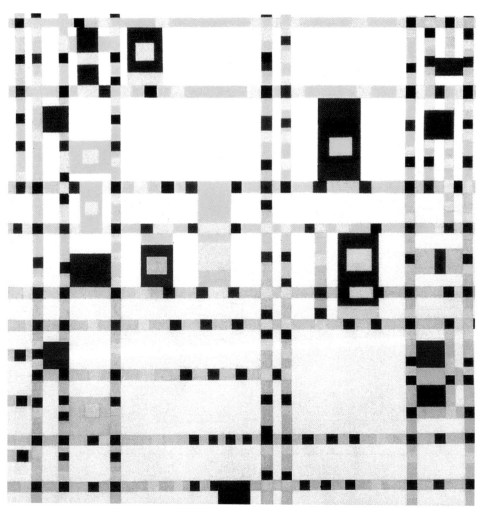

百老匯爵士樂　1942～1943年　油畫畫布　127×127cm　紐約現代美術館藏

然主義所謂的綠，呈現荒蕪寂寥感，而將花瓣塗成白色
……」

　　迪帕爾街的苦行僧，踏破抽象臨界點的旅人，爲體驗
「對立的統一」孤伶伶一個人獨舞的蒙德利安，實在是非人
道、過激言論下的犧牲者。

<div style="text-align: right">（原載於一九二六年九月十二日華杜蘭晚報）</div>

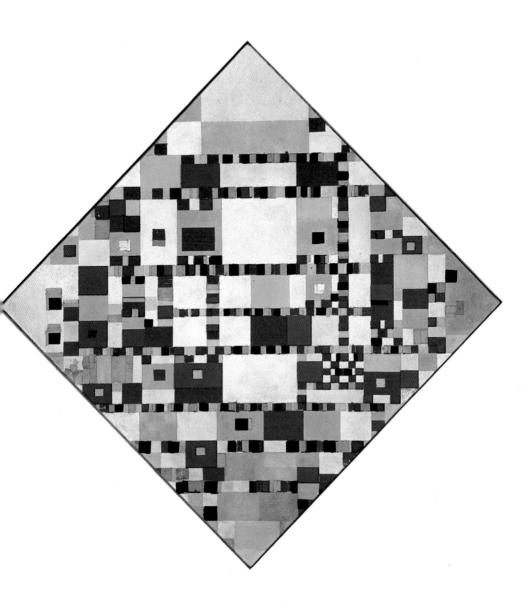

勝利爵士樂（未完成）　1943～1944年　油畫畫布　對角線178.4cm　康乃狄克州崔曼夫婦藏

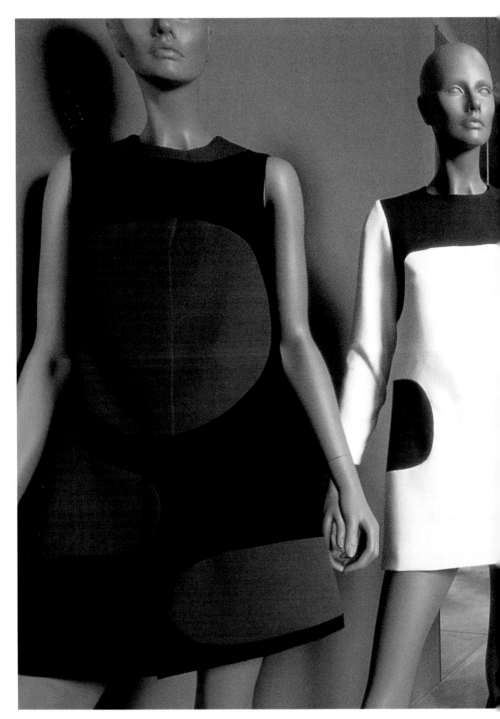

受蒙德利安抽象畫影響而設計的時裝。　F.摩倫娜爾1969年所設計的迷你裙洋裝

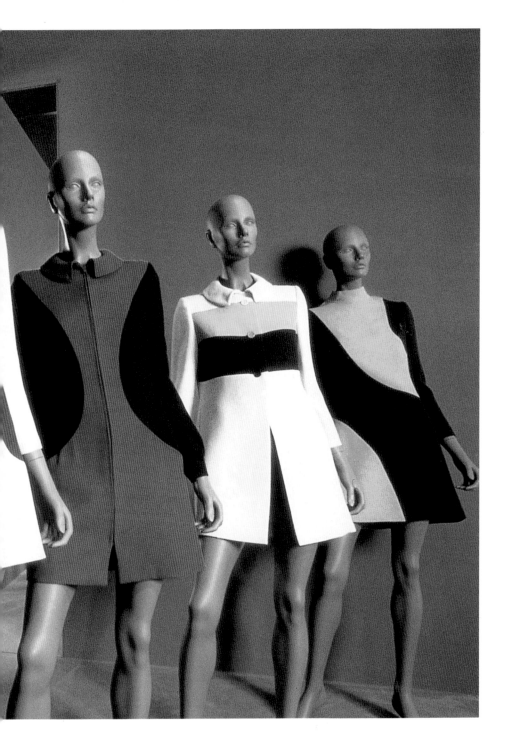

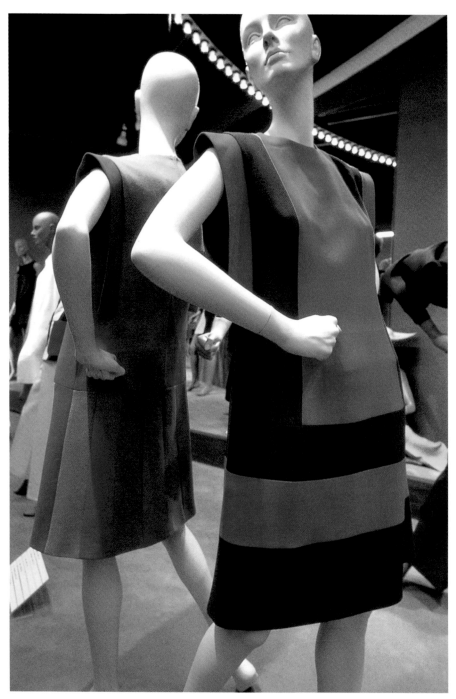

受蒙德利安抽象畫影響而設計的時裝。　F.摩倫娜爾1972年所設計的二套洋裝

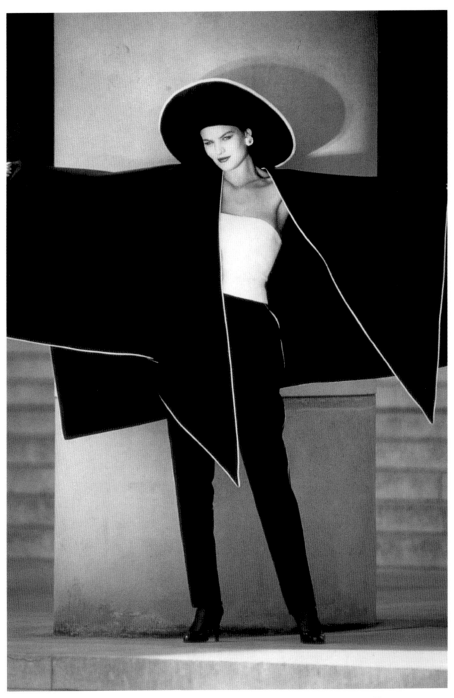

受蒙德利安抽象畫影響而設計的時裝。　F.摩倫娜爾 1983年 所設計的披風裝

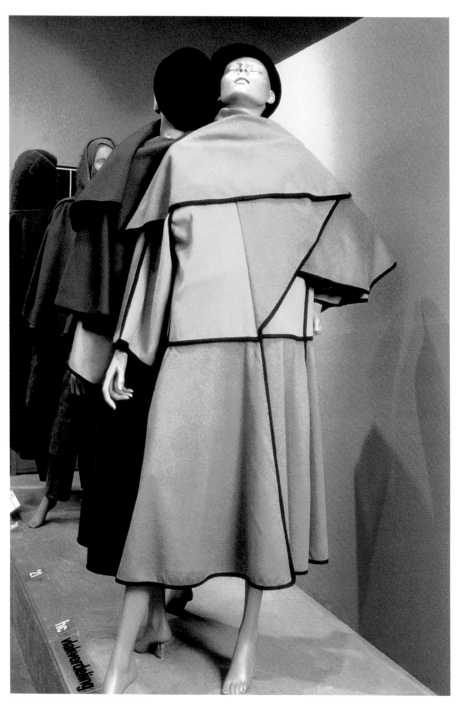

受蒙德利安抽象畫影響而設計的時裝。　F.摩倫娜爾1983年所設計的女裝

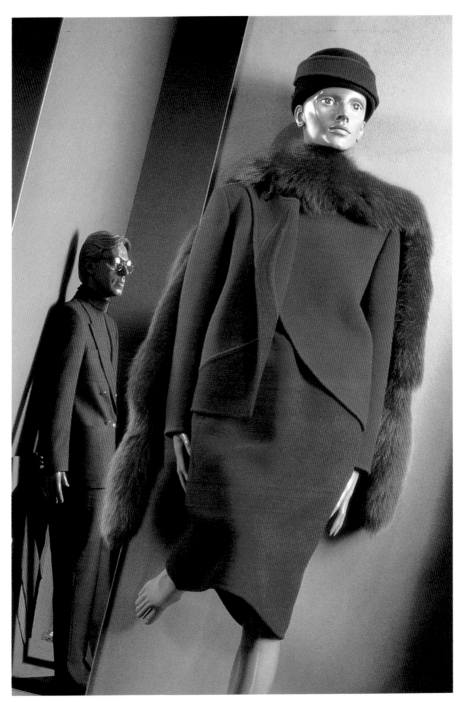

受蒙德利安抽象畫影響而設計的時裝。　F.摩倫娜爾1986年所設計的外套女裝

蒙德利安的
素描、版畫作品欣賞

星空與海　1914年　木炭畫畫紙　51×63cm　海牙市立美術館藏

有小河的森林　1888年　木炭、蠟筆畫　60.3×45.5cm　海牙市立美術館藏

寫信的女子　1890年　黑色蠟筆畫　57×44.5cm　海牙市立美術館藏

宗教讀物插畫二幅　1894年

牛欄內部　1896年　素描　65×93cm

外甥菲利浦的背像　1898年
素描　海牙市立美術館藏

四幅藏書票　1902年　石版畫

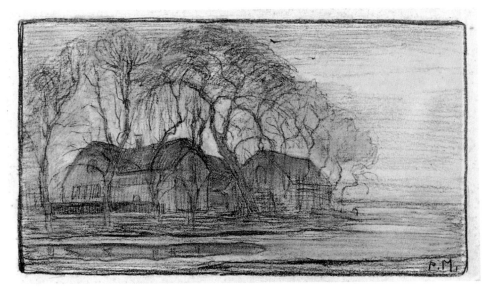

杜芬德瑞特的房屋　1906年　蠟筆畫畫紙　12×22cm　海牙市立美術館藏

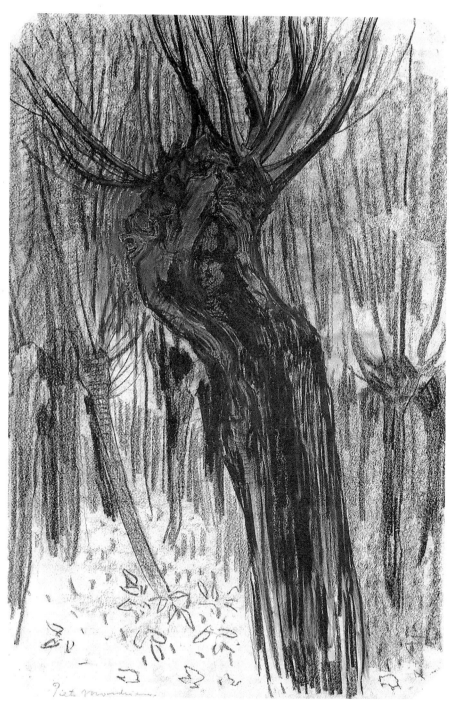

柳樹　1902～1904年　木炭畫畫紙　60×40cm　海牙市立美術館藏

烏爾的森林　1906年　蠟筆畫畫紙　111×62cm　海牙市立美術館藏

浚渫船　1906～1907年　木炭、蠟筆畫　57×112cm　海牙市立美術館藏

麥草堆　1906～1907年　木炭、蠟筆畫　57×112cm　海牙市立美術館藏

坦堡附近的沙丘　1911年　木炭畫　44.8×67.6cm　荷蘭來登，西特博士藏

裸體　1912～1913年　木炭畫畫紙　49.5×73.5cm　海牙市立美術館藏

春　1908年　蠟筆畫畫紙　69.5×45cm　海牙市立美術館藏　（左頁左上圖）

人物畫像　1908年　木炭畫畫紙　40×31cm　斯德歌爾摩現代美術館藏
（左頁右上圖）

花　1909年　炭筆畫畫紙　46×69cm　海牙市立美術館藏　（左頁下圖）

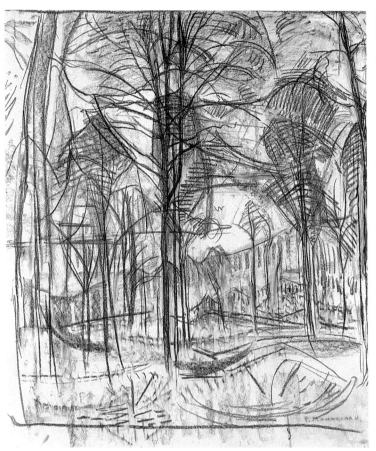

森林　1912年
蠟筆畫畫紙
73×63cm
海牙市立美術館藏

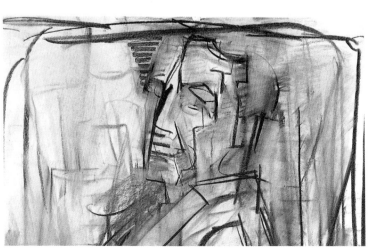

自畫像
1912～1913年
木炭畫畫紙
49.5×73.5cm
海牙市立美術館藏

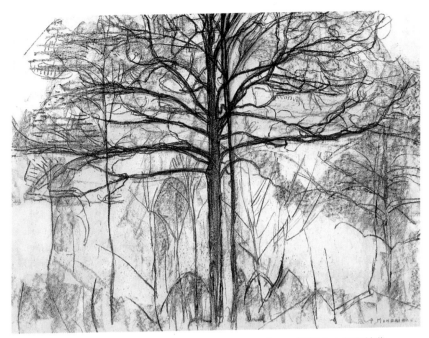

樹的習作‧一號　1912年　蠟筆畫畫紙　67.1×88.5cm　海牙市立美術館藏

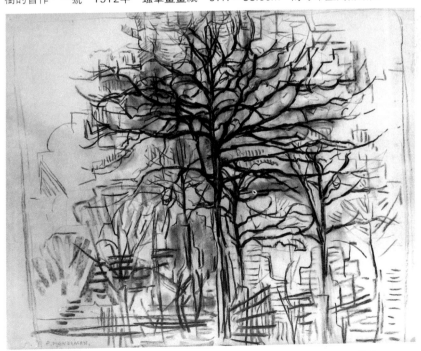

樹的習作‧二號　1913年　木炭畫畫紙　65.5×87.5cm　海牙市立美術館藏

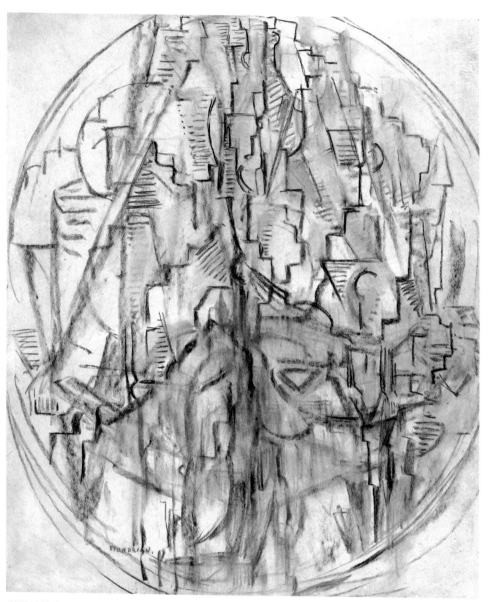

橢圓的構成　1913年　木炭畫畫紙　85×70cm　海牙市立美術館藏

蒙德利安　1899年攝

蒙德利安年譜

一八七二　三月七日出生於荷蘭阿姆爾弗特。父親皮特爾·康乃爾斯是一位小學校長，母親爲瓊安娜·克莉斯汀娜。蒙德利安爲家中長男。（莫內畫〈印象·日出〉，一八七四年巴黎舉行第一屆印象派畫展。）

一八八○　八歲，全家移居荷、德邊境溫特蘇黎捷克。立下成爲畫家的終生志向。（一八八一年畢卡索、勒澤出生。）

一八八九　十七歲，取得小學繪畫教師證書。（巴黎舉行世界博覽會。）

一八九二　二十歲，取得中學繪畫教師資格。開始步向藝術生涯。至阿姆斯特丹國立藝術學院入學。

一八九三　二十一歲，在烏特列支加入愛藝社，第一次公開展覽。

一八九六　二十四歲，修課完畢，並加入兩個藝術家畫會。

蒙德利安家的孩子們　1890年攝

蒙德利安的家　1885年攝

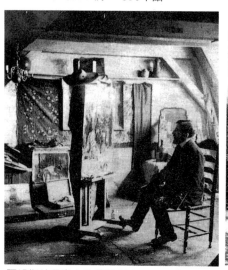

阿姆斯特丹畫室的蒙德利安　1905年

1906年秋至1907年夏，蒙德利安在杜芬德瑞特附近作畫，在前方房屋即爲其畫室。

（雅典舉行第一屆奧林匹克大會。）

一八九九　二十七歲，受委託繪製天花板壁畫於當地運河上
　　　　　的一所房舍，其洋溢才華已被認同。

一九○○　二十八歲，開始於阿姆斯特丹環圍地帶風景寫
　　　　　生。（一九一○年澳洲聯邦成立。）

一九○三　三十一歲，以〈靜物〉一作獲獎，更激發他成爲專

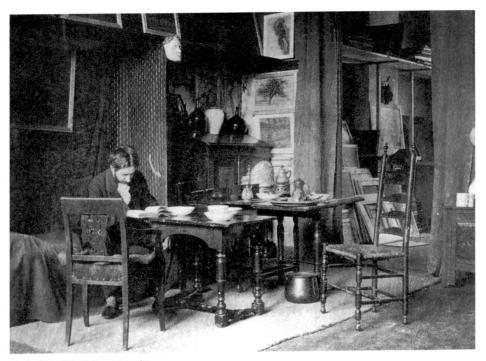

畫室內的蒙德利安　1909年

蒙德利安　1892年攝

蒙德利安　魯拉斯柯著《現代大師》1907年
刊登的攝影

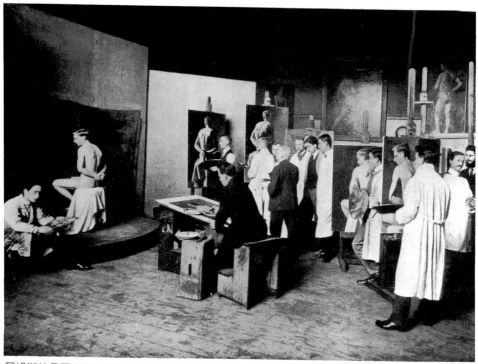

阿姆斯特丹國立美術學院的梵戴瓦敎授的素描敎室　1913年攝

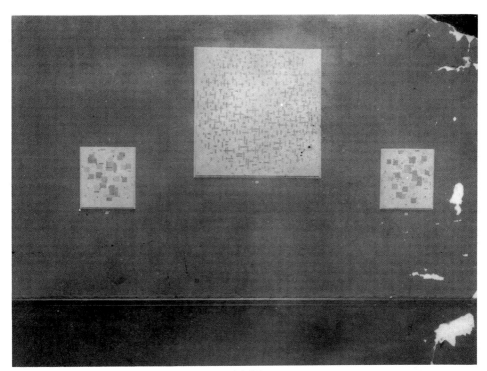

「荷蘭藝術家聯展」三件蒙德利安作品　1917年攝

業藝術家的決心。繪畫受梵谷的影響。

一九○七　三十五歲，走出了海牙畫派的傳統寫實風格，並
　　　　　受表現主義、野獸派等外來畫派影響。

一九○八　三十六歲，結識了荷蘭新印象派代表圖洛普，和
　　　　　主張新生代畫家脫離海牙畫派的領導者史路之
　　　　　特，致使畫風轉變到更廣的遠景。開始對通神論
　　　　　感到興趣。（畢卡索、勃拉克開始進入立體主義
　　　　　時代。）

（左頁左下圖）
蒙德利安1912年在
巴黎杜巴爾街26號
的畫室內

蒙德利安的畫室
1913年攝
（左頁右下圖）

一九○九　三十七歲，五月二十五日正式加入「荷蘭通神論
　　　　　者協會」。於阿姆斯特丹市立美術館與斯柏爾和
　　　　　史路之特共同展出回顧展，自此被公認為荷蘭傑
　　　　　出的新藝術家之一。（康丁斯基設立新藝術家協
　　　　　會。）

蒙德利安居住過的海牙近郊樹林風景。（上圖）
蒙德利安書簡　1920年8月5日（左圖）
巴黎羅桑堡畫廊的「立體主義大家」展覽會
場　1921年攝（下圖）

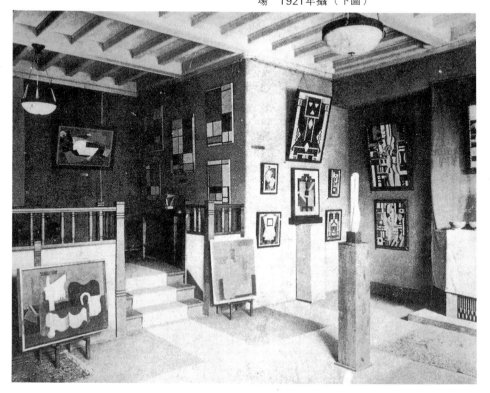

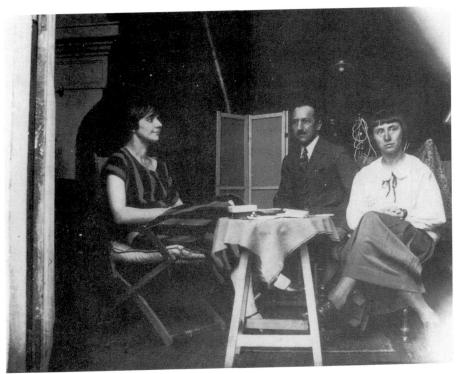

蒙德利安與德士堡等人在德士堡畫室　1924年攝

一九一〇　三十八歲，在社會上聲譽漸受到肯定，並成爲
　　　　　「現代藝術圈」創始委員和荷蘭新藝術領導者
　　　　　之一。（南非聯邦成立。柏林《風格派》雜誌創
　　　　　刊。義大利畫家扎拉等發表「未來派畫家宣
　　　　　言」。）

一九一一　三十九歲，首次參加巴黎春季獨立沙龍。第一次
　　　　　在現代藝術圈所舉辦的國際藝術展中見到立體派
　　　　　作品而決定前往巴黎。（挪威的阿姆森到達南
　　　　　極。慕尼黑舉行第一屆「藍騎士」展。）

一九一二　四十歲，來到巴黎，並將名字縮減爲 Mond-
　　　　　rian，象徵在繪畫上的躍進。轉向立體風格。
　　　　　（中華民國成立・日本大正天皇即位。第一次巴

BAUHAUSBÜCHER

PIET
MONDRIAN
NEUE
GESTALTUNG

5.

PIET MONDRIAN

NEUE
GESTALTUNG
NEOPLASTIZISMUS
NIEUWE BEELDING

ALBERT LANGEN VERLAG
MÜNCHEN

BAUHAUSBÜCHER

SCHRIFTLEITUNG:
WALTER GROPIUS
L. MOHOLY-NAGY

PIET MONDRIAN
NEUE GESTALTUNG

5

DIE NEUE GESTALTUNG
DAS GENERALPRINZIP GLEICHGEWICH-
TIGER GESTALTUNG

Obgleich Kunst einerseits der bildliche Ausdruck unseres ästhetischen Ge-
fühls ist, dürfen wir daraus nicht folgern, daß Kunst nur »der ästhetische
Ausdruck unserer subjektiven Gefühle« sei. Die Logik verlangt, daß Kunst der
bildliche Ausdruck unseres ganzen Wesens sei, also auch der gestaltete Aus-
druck des Nicht-Individuellen (das der absolute und ausgleichende Gegensatz
ist) — andererseits soll Kunst der unmittelbare Ausdruck des Universellen in
uns sein, das heißt die exakte Erscheinung außerhalb unseres Wesens.

So verstanden ist das Universelle das, was stets ist und bleibt, das für ein
mehr oder weniger Unbewußte, im Gegensatz zum mehr oder minder Be-
wußten, dem Individuellen, welches sich stets wiederholt und erneut. —

Unser ganzes Wesen ist sowohl das eine wie das andere: das Unbewußte
und das Bewußte, das Unbewegliche und das Bewegliche; entstehend und Form
wechselnd in wechselnder Aktion. Diese Aktion enthält alles Leid und alles
Glück des Lebens. — das Leid entsteht durch fortgesetzte Scheidung, das
Glück durch immerwährende Erneuerung des Veränderlichen. Als Unbeweg-
liches steht aber allem Leid und allem Glück — das Gleichgewicht

Durch unser Unbewegliches verschmelzen wir uns mit allen Dingen. Das
Veränderliche zerstört unser Gleichgewicht, es trennt und scheidet uns von
allem, das anders ist als wir. — Aus diesem Gleichgewicht, dem Unbewußten
und dem Unbeweglichen, entsteht die Kunst. Sie erhält sichtbaren Ausdruck
durch das Bewußtwerden. Daher ist die Erscheinung der Kunst der gestaltete
Ausdruck des Unbewußten und des Bewußten. Er zeigt den Zusammenhang
des einen mit dem anderen: er verändert sich, aber die »Kunst« bleibt un-
verändert.

Es ist möglich, daß in der Totalität unseres »Sein« das Individuelle oder
das Universelle vorherrscht, oder daß das Gleichgewicht zwischen beiden an-
nähernd ist. Diese letzte Möglichkeit ist es, welche es uns als Individuum er-

238

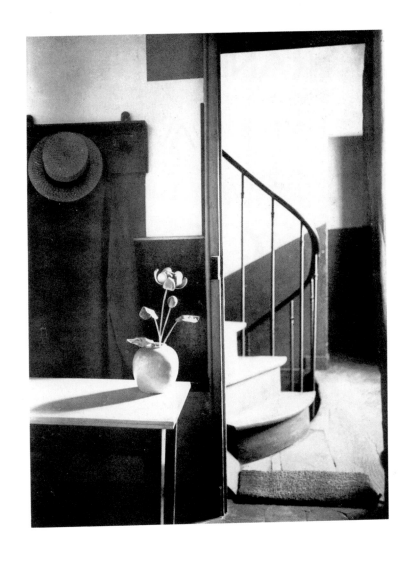

蒙德利安家中
1926年攝

蒙德利安
1929年攝
（左頁左下圖）

「圓與正方形」團體
開幕酒會
（左頁右下圖）

爾幹戰爭興起。）

一九一四　四十二歲，父親病危被迫從巴黎返回荷蘭。第一
　　　　　次世界大戰爆發。移居羅倫，認識好友史利吉
　　　　　浦。受許恩馬克斯博士的著作《世界新形象》影響
　　　　　甚鉅。（第一次世界大戰爆發。巴拿馬運河開
　　　　　通。）

一九一五　四十三歲，父親去世。與列克、都斯伯格共同確

巴黎餐館中的蒙德利安與阿爾普、德洛涅等畫家合影。　1930年攝

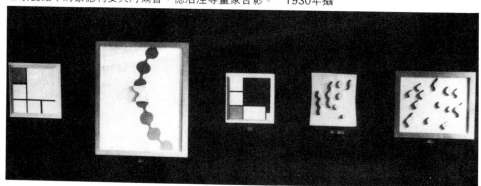

蘇黎世的畫廊舉行「蒙德利安與阿爾普」展覽會場　1930年攝

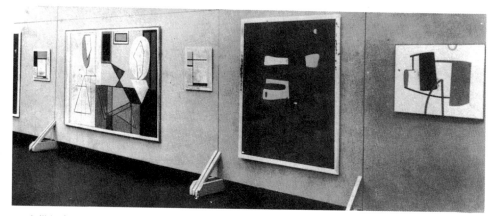

二十世紀畫家作品展在芝加哥大學文藝復興協會展出一景。　1935年攝

蒙德利安（前者）
1927年與畫友合影

蒙德利安的畫室
1926年攝

立「風格派」原則，在荷蘭引領新的藝術運動。

一九一七　四十五歲，十月正式成立「風格派」，由蒙德利
安、都斯伯格、列克、胡札共同組成。《風格》雜
誌由都斯伯格負責編務。創造「新造型主義」語
彙。（俄國革命興起。特嘉、羅丹去世。）

一九一九　四十七歲，七月十四日離開羅倫再度返回巴黎。
巴黎畫商羅森柏格集結了蒙德利安過去在《風格》
雜誌上講述新造型主義的文章，以法文出書。
（一九一八年第一次世界大戰結束。德國勞動黨
組成。雷諾瓦去世。葛羅畢斯在魏瑪創立包浩
斯。）

一九二〇　四十八歲。新造型主義理論被羅森伯格印成小冊
子，廣泛介紹給大眾。蒙德利安開始在巴黎從事
個人形式的新造型主義藝術。同時，風格派內部

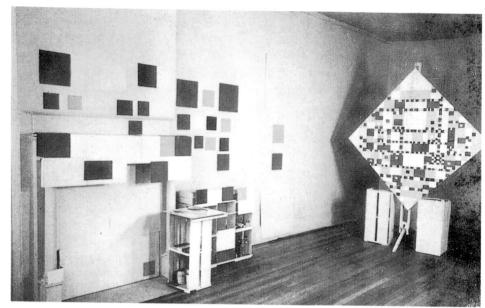

蒙德利安在紐約的畫室

蒙德利安畫室，1938年9月至1940年9月蒙德利安住於此。

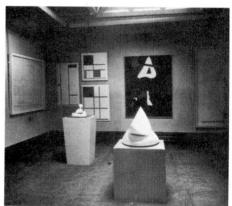

倫敦「抽象與具體」展會場，有三件蒙德利安的作品。　1936年攝

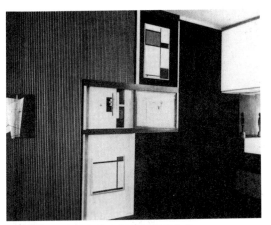

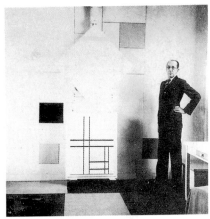

漢諾威美術館展出的三幅蒙德利安作品
（1936年遭破壞）。

巴黎畫室中的蒙德利安　1933年攝

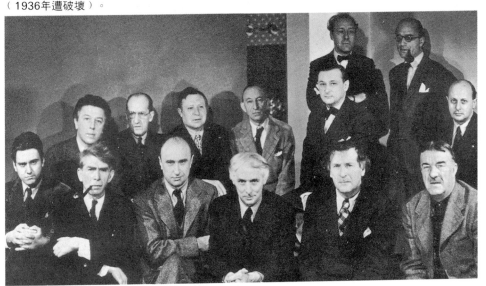

二次世界大戰時逃到美國的歐洲藝術家。第二排左起第二人爲蒙德利安。　1942年攝

缺乏凝聚力頓形萎縮。

一九二二　五十歲，歐迪與史利吉浦爲其在阿姆斯特丹市立
　　　　　美術館舉行回顧展。

一九二五　五十三歲，因理念與都斯伯格不合，兩人分道揚
　　　　　鑣，並脫離風格派。作品已受到德國和美國方面
　　　　　的注意。〈菱形構圖〉用以針對都斯伯格對角線理

蒙德利安的素描簿　1940年

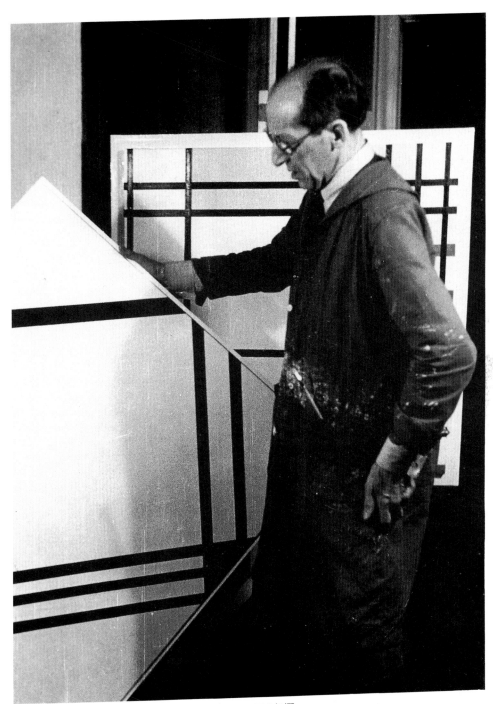

蒙德利安與他的畫作<有紅角的四方形構成> 1938年攝

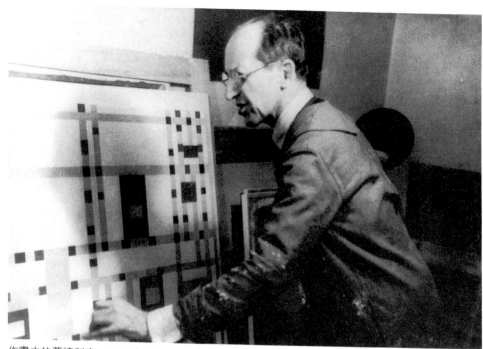

作畫中的蒙德利安　1942年攝

　　　　　前往倫敦。認識妻子芭芭拉。加入「圓團體」，
　　　　　並發表「造型藝術與純造型藝術」舊文。

一九四〇　六十八歲，九月因倫敦受到第二次世界大戰的波
　　　　　及，迫使其在好友哈利的協助下逃往紐約。（一
　　　　　九三九年第二次世界大戰爆發。克利去世。）

一九四二　七十歲，在華倫泰·杜德森畫廊（Valentin Du-
　　　　　densing Gallery）舉行個展。

一九四三　七十一歲，三月和四月舉辦了兩次近作展。

一九四四　二月一日因嚴重的肺炎病逝於紐約醫院（Murry
　　　　　Hill Hospital），年近七十二歲。（聯軍登陸諾
　　　　　曼地。康丁斯基、孟克去世。一九四五年世界大
　　　　　戰結束。聯合國成立。）